約 I do 定

影像寫真 愛藏版

Be Loved In House

合作出品

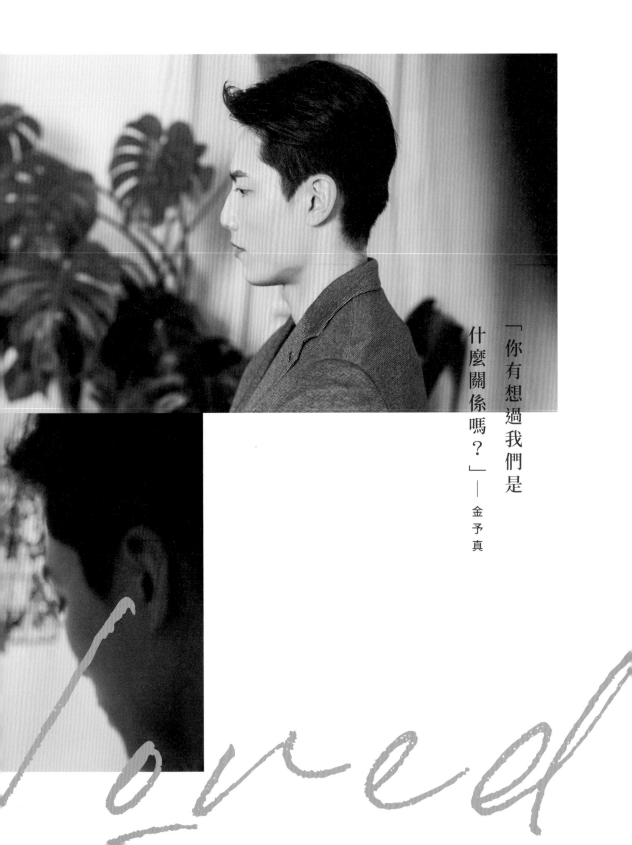

「你有想過我們是什麼關係嗎？」——金予真

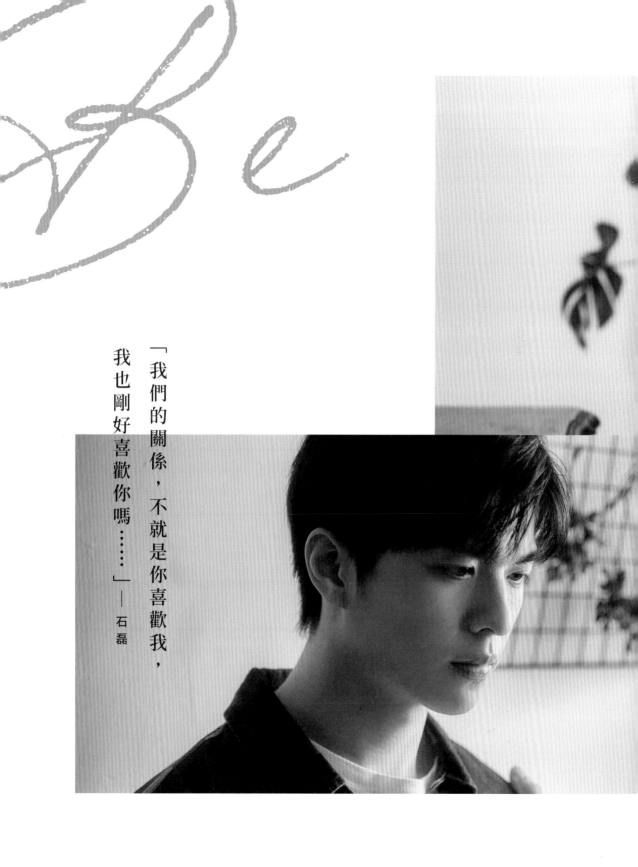

「我們的關係，不就是你喜歡我，我也剛好喜歡你嗎�⋯⋯」——石磊

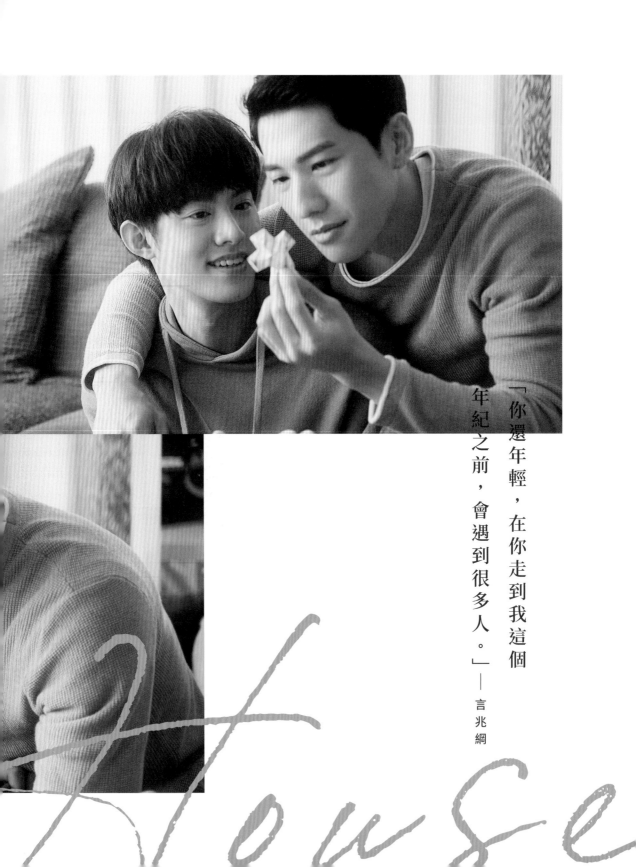

「你還年輕，在你走到我這個年紀之前，會遇到很多人。」——言兆綱

House

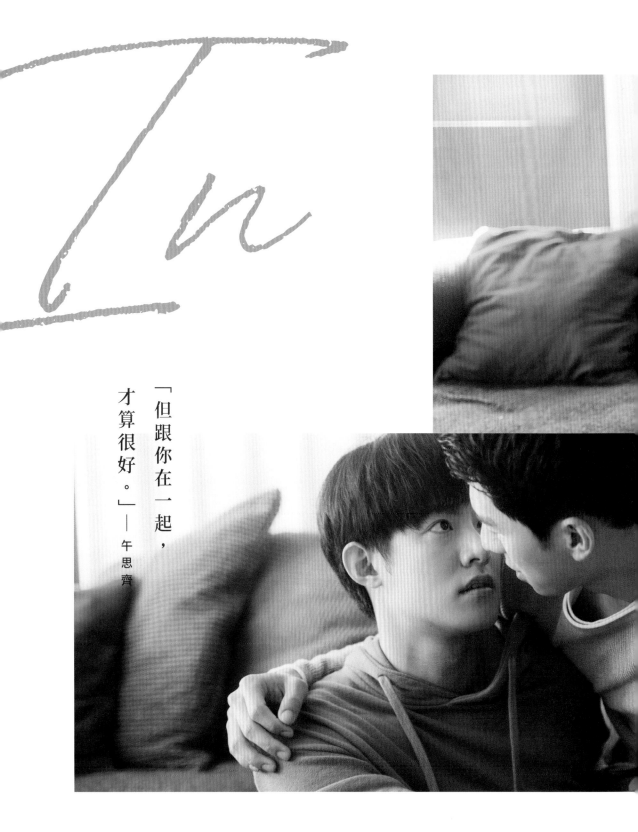

*In*

「但跟你在一起，
才算很好。」——午思齊

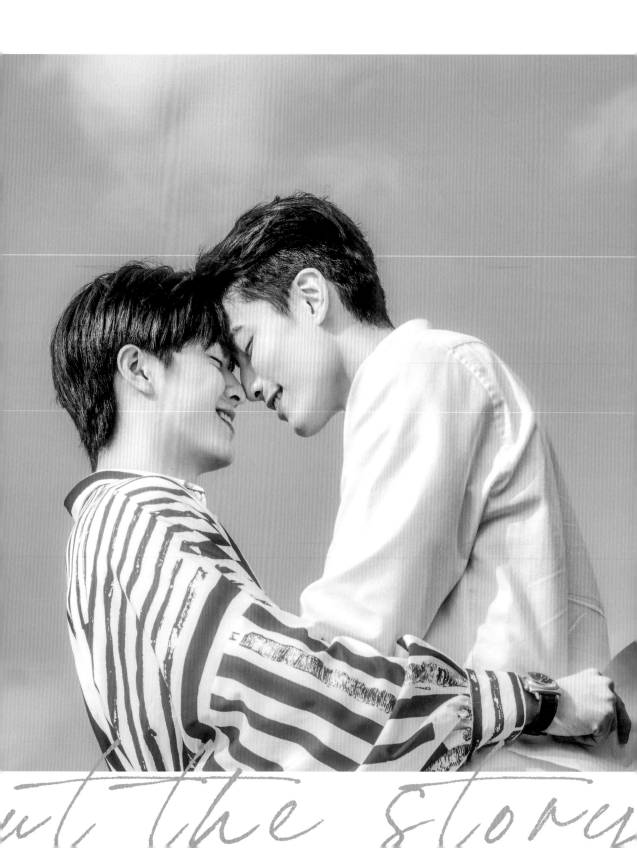

一直認為這一切只是公約的意外

但，愛上你注定不是意外……

「每個幸福的故事，都可能開始在一個屋簷下。」

就這麼簡單的一個念頭，以 House 為概念、充滿 Love 的小宇宙，突然在一望無際的黑夜中炸開，散落出數以萬計的星光，就像所愛之人映入眼中那樣閃閃發亮。

那是離我們不太遠的童話，只要相信攜手的未來終究會降臨，把互有感應的愛戀送進同一座屋簷下，無關性別，在彼此眼中是最重要的存在便已足夠，然後勇敢張開雙臂，緊緊抱住近在咫尺的幸福吧。

業界扎根將近十年的「精誠工藝坊」陷入營運危機，幸好有人買下經營權並成為新任藝術總監，卻沒想到總監到職第一天，馬上就讓工藝坊風雲變色，一紙單身公約限制在職者都不得處於婚姻或戀愛狀態，違者離職……這也危及即將求婚的王靖與白筱倩，為此工藝坊員工們在石磊的帶領下向新任總監抗議，但在抗議沒有任何結果的情況下，「精誠工藝坊」的夥伴們，共同密謀出能廢除「單身公約」的祕密計畫。

石磊將貼身潛伏於新任總監金予真身邊，意圖抓住這位霸道總監的戀愛證據，卻在種種的巧合與接觸下，發現鋼鐵霸道總監其實深藏著孤寂的內心，與一段情傷，激起了石磊對於金予真好奇的心，而這個舉動正逐步的將兩人推向一段愛情關係。

Data *Jin yu zhen*

霸道總監

# 金予真

新任「精誠工藝坊」藝術總監，在任職第一天就頒布「單身公約」，限定已婚者、戀愛者必須離職！

這份公約引起原負責人石磊反彈，金予真也因此開始對石磊留心。

看似霸道的總監，堅強的外表下卻深埋著情傷的祕密，總是故作堅強的他，只把溫柔的一面留給石磊。

## 賴東賢 Aaron ————— 飾

2.24 · 雙魚座 · 182cm · 76kg

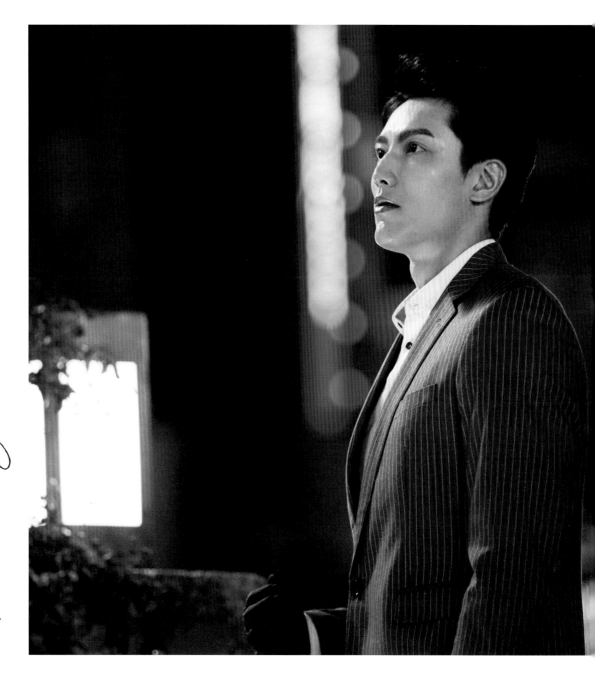

傲嬌員工

# 石磊

「精誠工藝坊」負責人，個性非常外放，實際上思緒縝密、思考敏捷，與外表形成極大落差，被旁人戲稱是「滾石不生苔」。因為金予真的單身公約，兩人在工作上有所衝突，還因故被迫和金予真同居！

原本想貼身觀察並抓住金予真把柄的石磊，卻不知不覺的在乎起金予真，反被霸道的金予真給馴服。

## 王碩瀚 Hank ——— 飾

1.30 · 水瓶座 · 178cm · 61kg

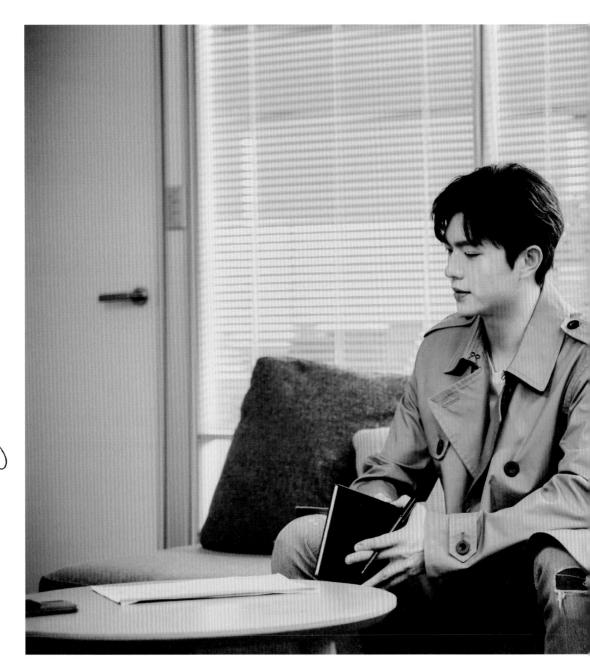

Character

言兆綱

深情腹黑大野狼

複合輕飲店小老闆，在相距「精誠工藝坊」一個街角的地方開店，飲品為主，輕食、甜點為輔，且相較於咖啡，更精通於茶類，本身是貓奴，養了一隻店貓「萬萬」。

一般人的形象是超級大暖男，其實有一點腹黑，自嘲是社會化害的。

不相信婚姻與愛情的他，最終被撿回家的青澀男孩午思齊給收服。

廖偉博 Weipo ——— 飾

9.12 · 處女座 · 181cm · 68kg

Data  Yan zhao gang

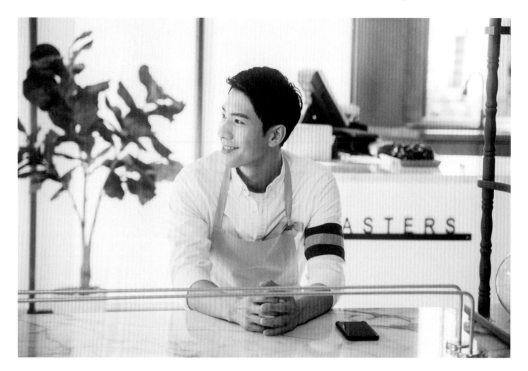

# 午思齊

「精誠工藝坊」成員，平常看起來毫無波瀾，實際上內心超多小劇場，與外在呈現極大反差，常常在意外時刻語出驚人，特殊技能是會在毫無徵兆的狀況下掉眼淚。

外表看似對感情遲鈍的小綿羊，但遇到自己所愛就會極力追求、勇往直前，母胎單身的青澀男孩，直到遇到他的靈魂伴侶言兆綱，看出他的內心世界，進而攻略這個純淨的心靈屬地。

余杰恩 JN ——— 飾

3.28 · 牡羊座 · 183cm · 68kg

Data    *Wu si qi*

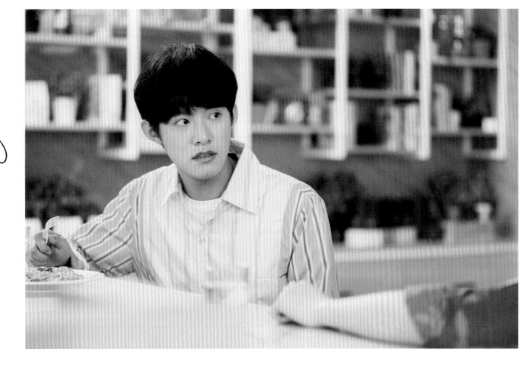

*Character*

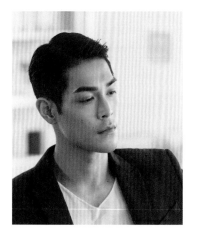

## 易子同

遠山財團董事長么子暨現任執行長，是個無論事業或感情都無法安於現狀的不羈男子，和金予真、言兆綱在大學時期認識，之後被家中安排前往美國子公司實習。

回國後被家族企業指派與「精誠工藝坊」合作特殊客戶的特製訂單，這個被埋藏於過往的存在，再次出現在舊識面前……

李迪恩 Dean ——— 飾
9.4 · 處女座 · 186cm · 77kg

Data *Yi zi tong*

## 程珞

輕飲店實習店長，個性天真爛漫，總是誠實地展現喜怒哀樂，在許多人眼中是藏不住心思的純潔小天使，也是石磊經常光顧輕飲店的原因，但本人對此近乎無感，反倒擁有與眾不同的敏銳領域，用自己獨到的目光，觀看這個充滿愛的世界。

艾雨帆 Amy ——— 飾
12.27 · 摩羯座 · 171cm

Data *Cheng luo*

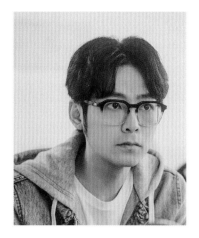

# 王靖

「精誠工藝坊」成員，專業領域為礦石。加入工藝坊之前就跟白筱倩相戀，至今長達六年，由於選礦慧眼獨具，在同業有「火眼金睛」之稱。

個性老實溫和，本來想用親手做的戒指求婚，卻因為單身公約而卻步，不想放棄在工藝坊多年的資歷與心血。

祐瑮 ——— 飾
10.20 · 天秤座 · 175cm · 60kg

Data　Wang jing

# 白筱倩

「精誠工藝坊」成員，專業領域為雷射刻字。原本的志向是刺青師，後來發現對金工有興趣而轉行，由於之前職業的經驗，使其在相同領域中獨樹一幟，博得「鋼鐵刺繡」美名。

個性俐落、敢愛敢恨，與王靖相戀多年，卻因為單身公約而打亂兩人的生涯規劃。

姚蜜 Fairy ——— 飾
11.11 · 天蠍座 · 168cm

Data　Bai Xiao qian

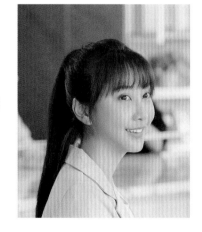

慕囚良

不知何時在金工業界傳出名聲的神祕委託者，其訂單要求與所付高額報酬引來許多人追蹤，有著與怪異名字衝突的陽光個性與健康體態，在接觸「精誠工藝坊」後，要求設計出一份「對方不知道卻在原處等待的愛」，背後似乎有著不為人知的祕密。

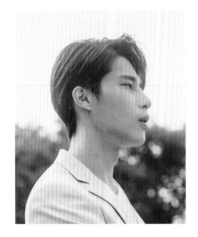

林家佑 ——— 飾
12.16 · 射手座 · 180cm · 70kg

Data *Mu qiu liang*

---

Mr. 崔

在金予真拿著單身公約急尋石磊途中意外相撞的神祕男子，從金予真的神情中看穿心理狀態，鼓勵金予真勇往直前追尋重視的人事物，然其對金予真有著某種莫名的熟悉感，似乎與高中游泳社相關。

宋偉恩【特別演出】——— 飾
12.20 · 射手座 · 187cm

Data *Mr. Cui*

藍娟

石磊的母親，大學畢業就跟石磊的父親結婚，並在醫界從事護理師工作，十年前丈夫病逝，自己也決定退休，結束短暫的醫界工作生涯。個性開明活潑，會跟石磊鬥嘴。

王彩樺【特別演出】———— 飾
11.24 · 射手座 · 158cm

Data *Lan juan*

---

麥正雄

茵華國際股份有限公司董事長，渴望親情的大老闆，和溫暖的「精誠工藝坊」有著密切的合作關係。

樊光耀【特別演出】———— 飾
5.3 · 金牛座 · 180cm · 77kg

Data *Mai zheng xiong*

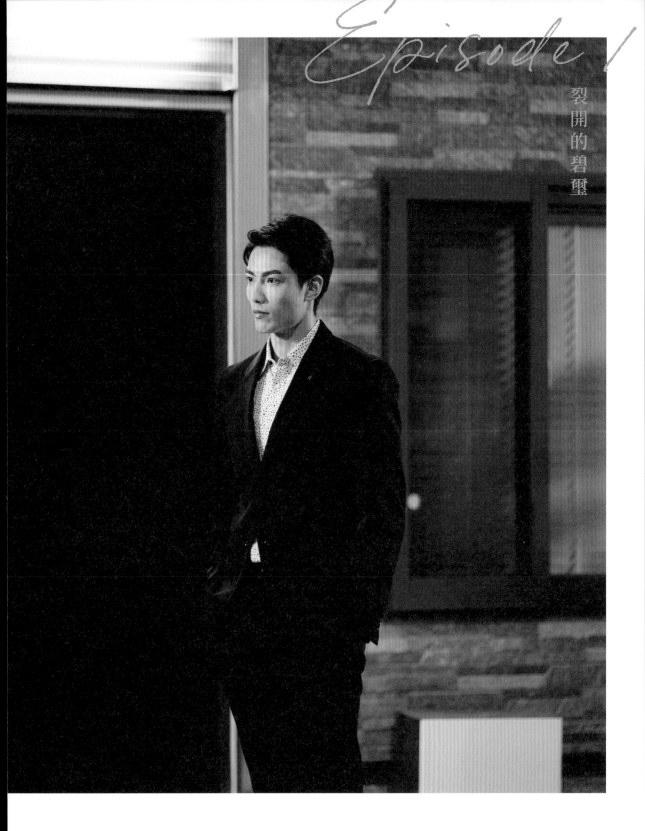

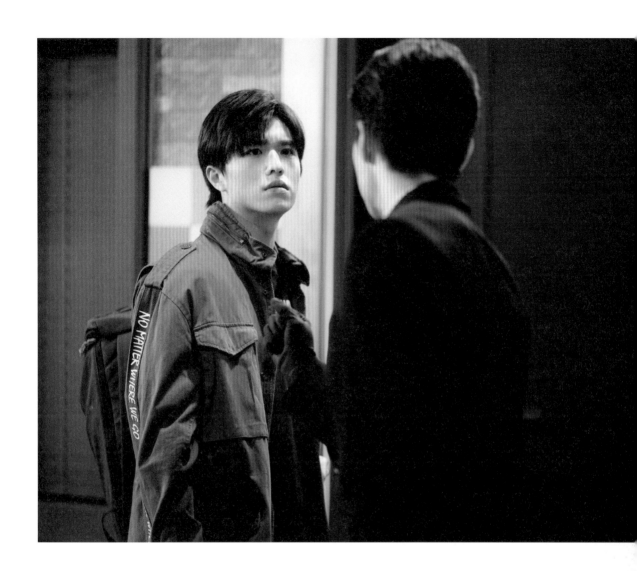

年節尚未結束，「精誠工藝坊」就收到換新老闆的消息，成為組長石磊與午思齊、白筱倩之間的閒聊話題，而在開工當天，王靖向白筱倩求婚也成為眾人引頸期盼的重頭戲之一，卻沒想到戴著手套的金予真堂而皇之來到辦公區，在眾人注目中自我介紹，同時頒布單身公約，明定有戀情、已婚者要離職，打亂王靖的求婚計劃。

原本歡樂的工藝坊一夕變天，王靖、白筱倩多年經營的情感生變，石磊本來以為已經夠倒楣了，沒想到跟自己住了很久的午思齊居然被勒令搬走，而站在眼前的新室友，竟然就是討人厭的藝術總監金予真……

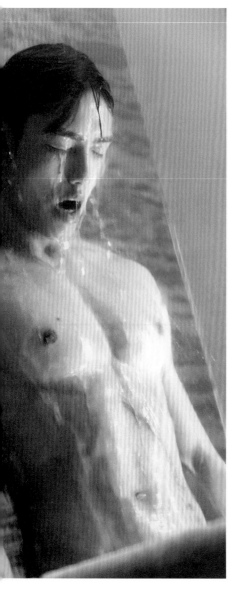
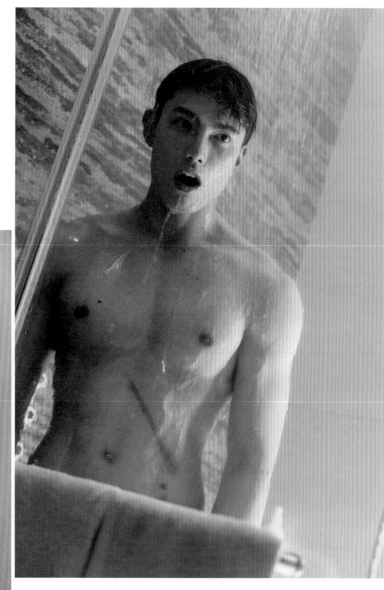

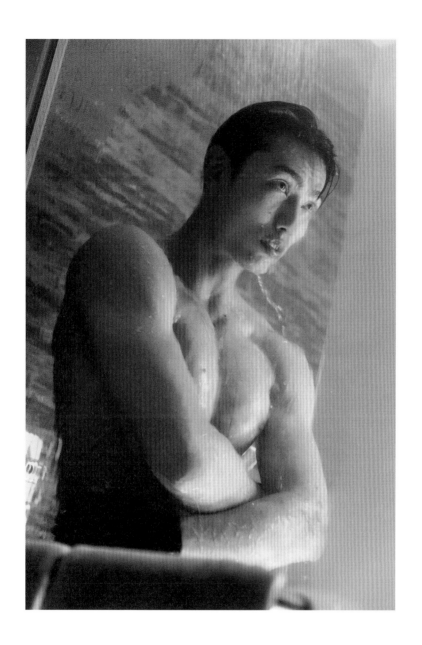

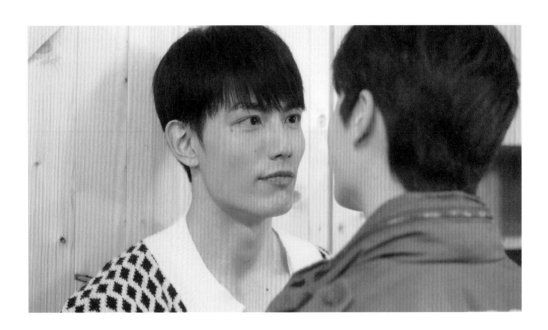

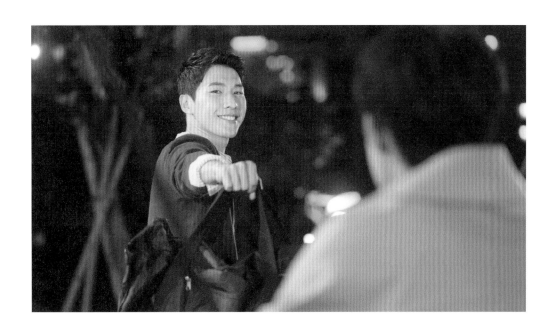

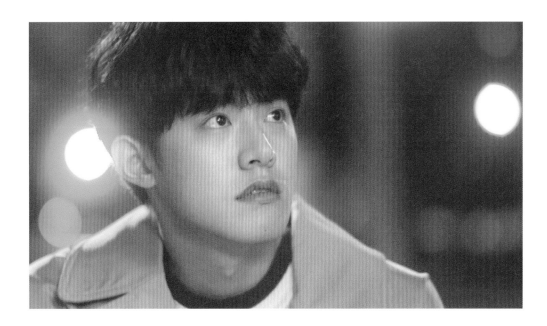

一夜過去，石磊賭氣宣布自己要搬離住處，卻被白筱倩阻擋並提出計劃，要找出金予真的弱點甚至祕密，威脅他廢除莫名其妙的單身公約，石磊正好可以藉著同居之便貼身觀察金予真，在白筱倩百般要求之下，石磊決定接下這個任務，為好友出一口氣，遂開始與金予真的同居生活。

在石磊鍥而不捨的觀察下，終於發現金予真異於常人之處，無論是在工藝坊或是家中，總有戴著手套做事的習慣，石磊覺得不對勁，開始有了奇怪的聯想……金予真身上到底有什麼不可告人的祕密？

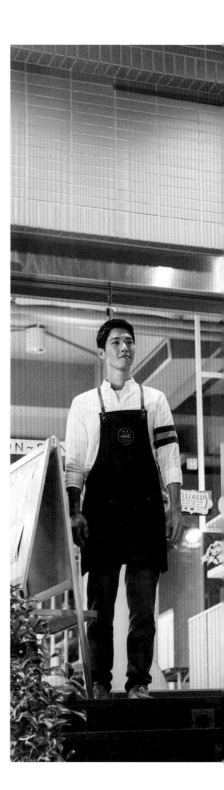

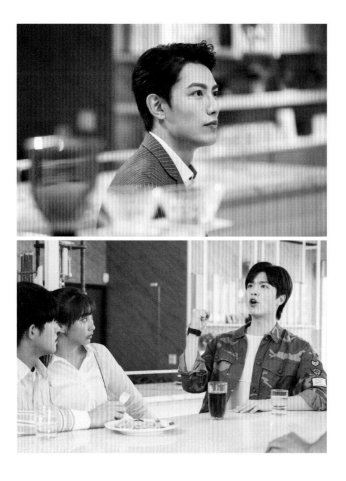

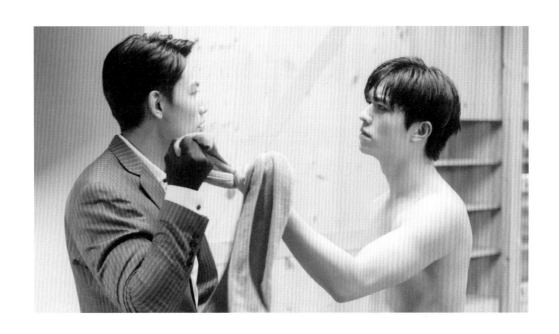

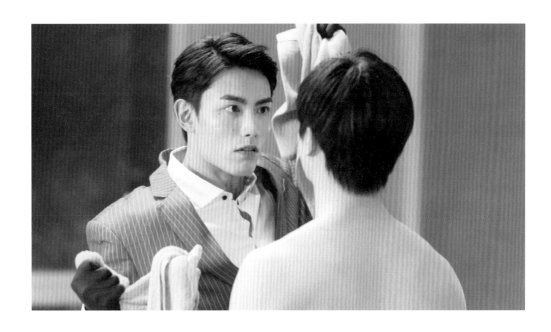

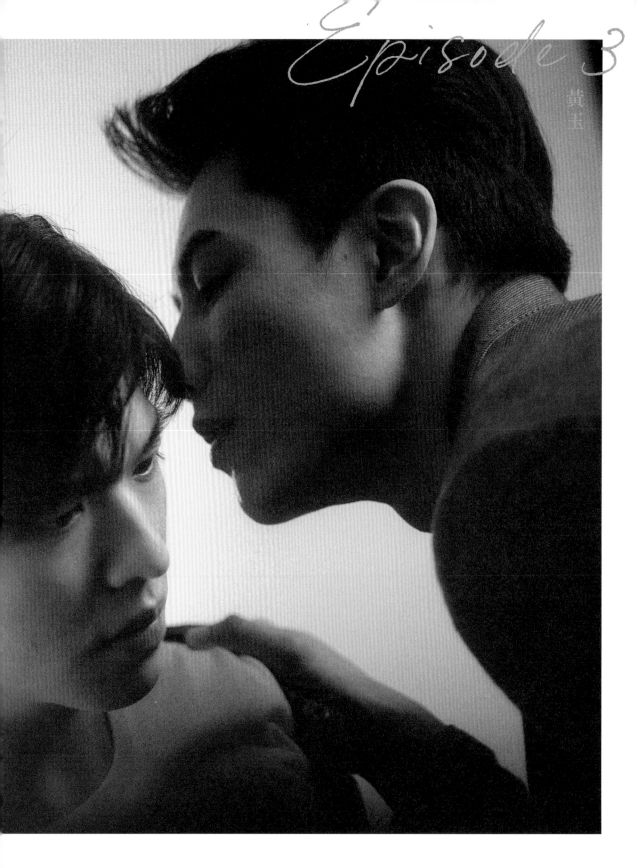

Episode 3

黄玉

賭注：相

先找到

新合作管演

予真戳破石　　差遣！金

予真的　　單身公約，石

磊頓時噎住　　能一直緊咬著金

予真不敢接受挑戰，想不到金予真反

而答應了，並提出自己贏了也要石磊

答應一件事。於是乎，石磊直接召集

白筱倩、王靖進行計畫，同時也希望

藉此機會讓他們關係破冰，於此同

時，石磊也想知道金予真的進度，回

家時有意無意觀察金予真一舉一動，

卻出現一連串意外的相處模式，讓石

磊莫名驚慌失措……

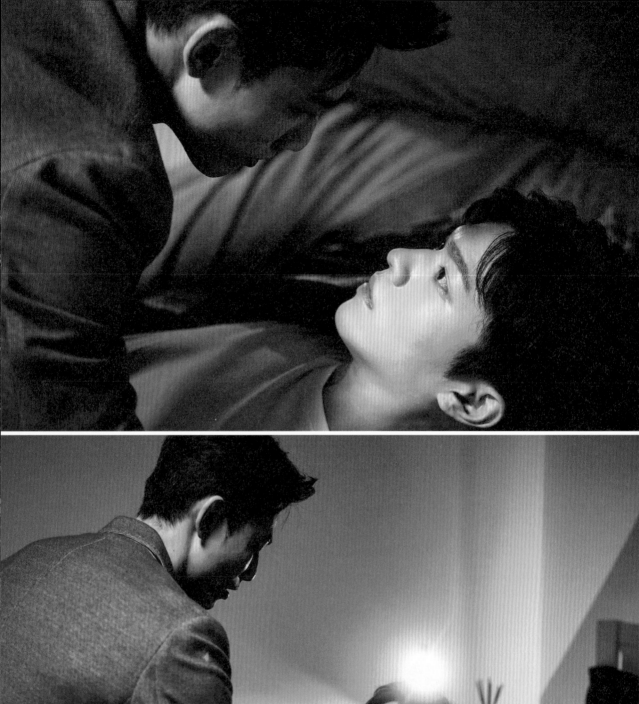
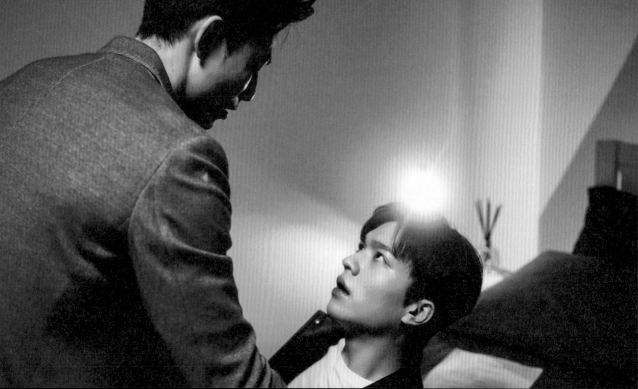

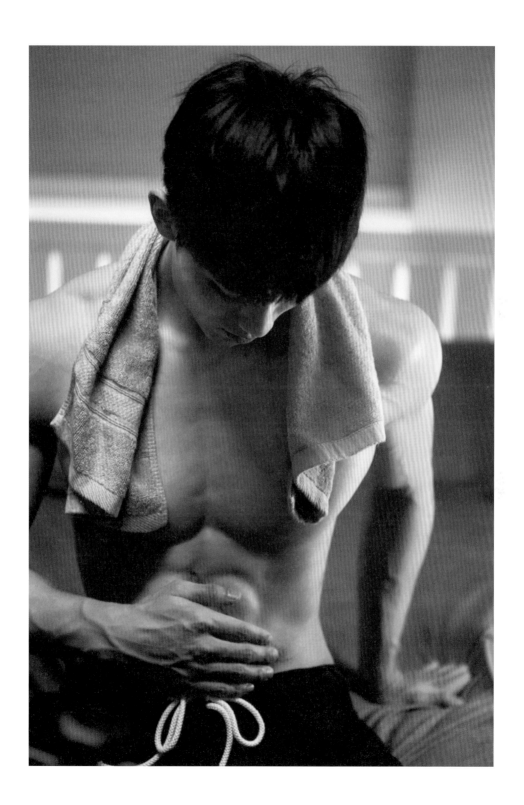

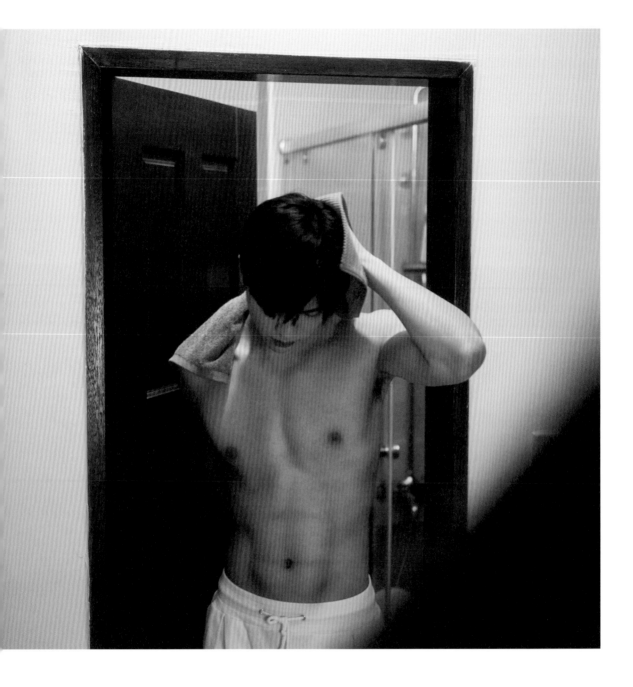

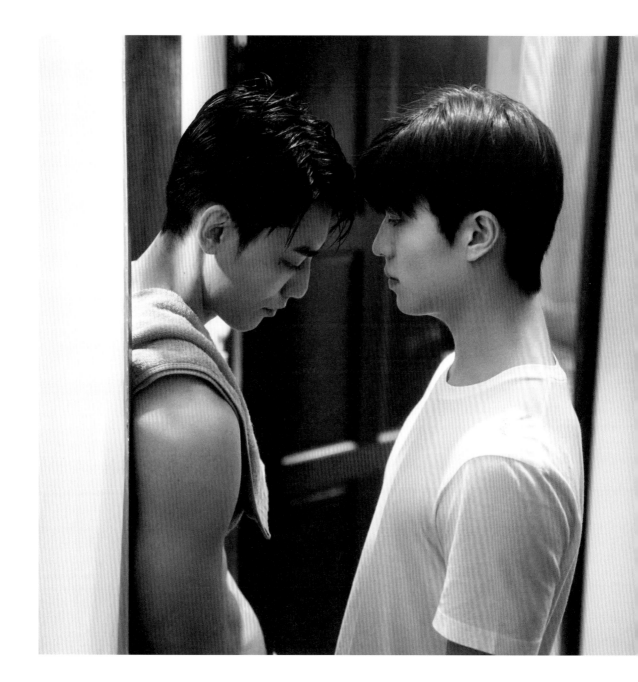

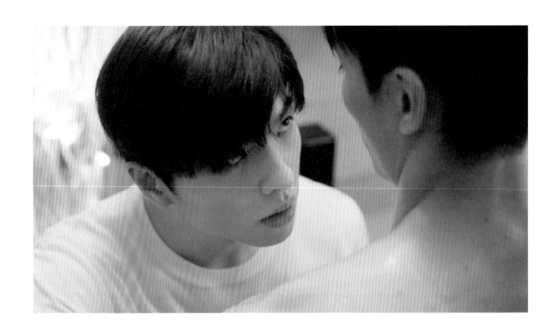

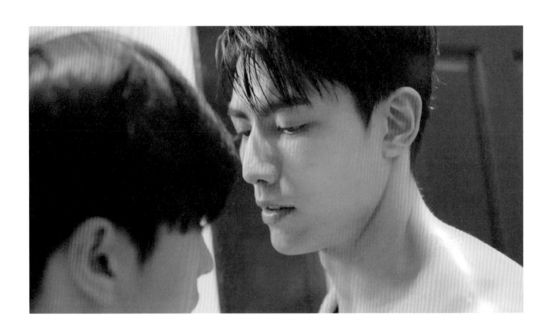

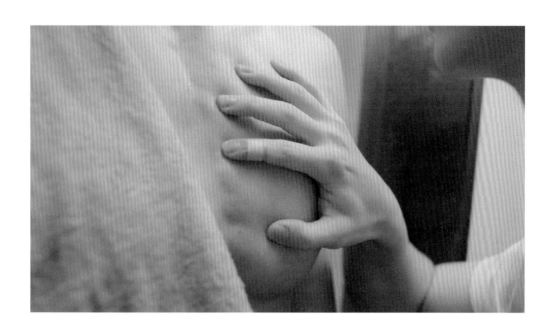

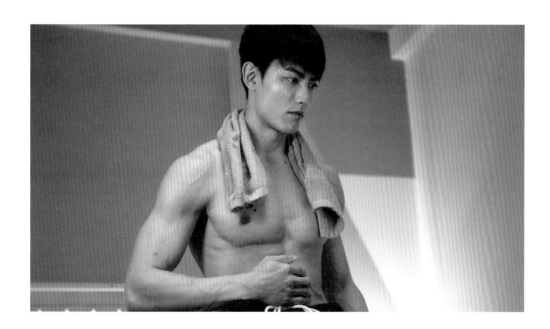

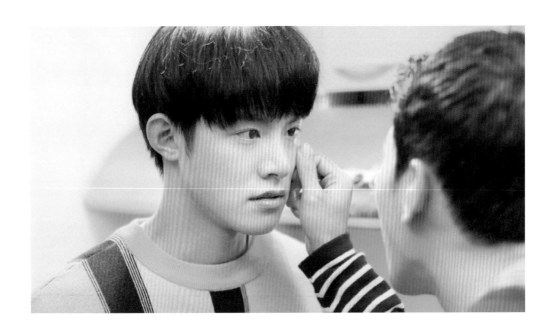

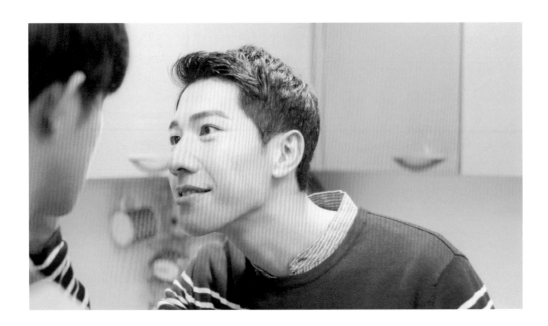

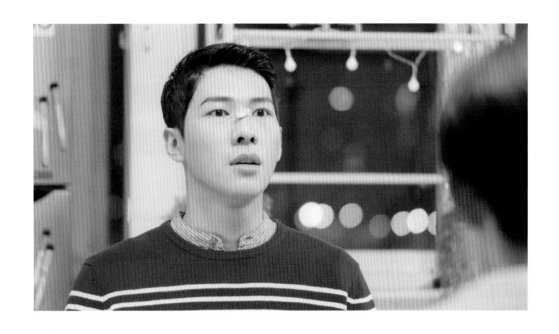

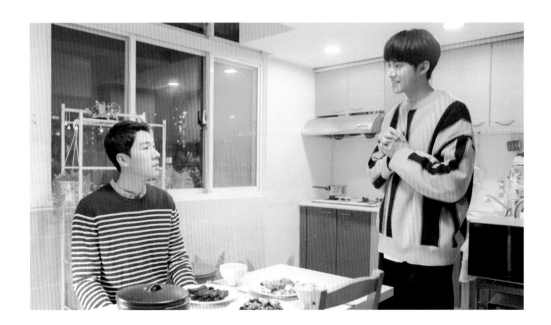

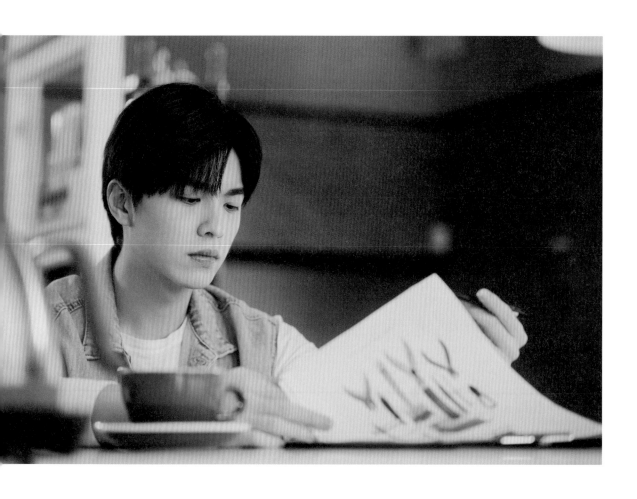

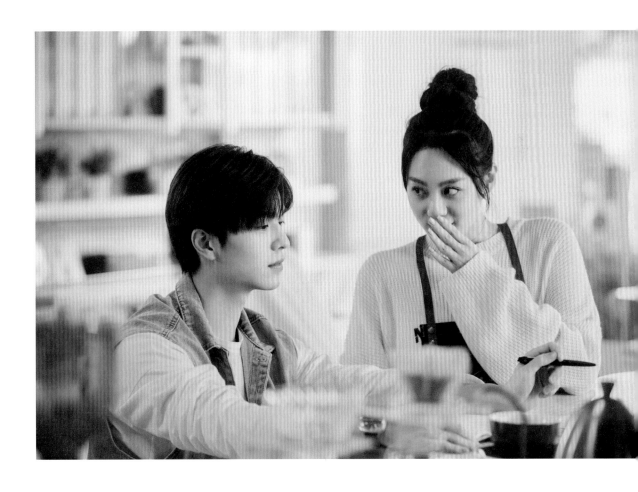

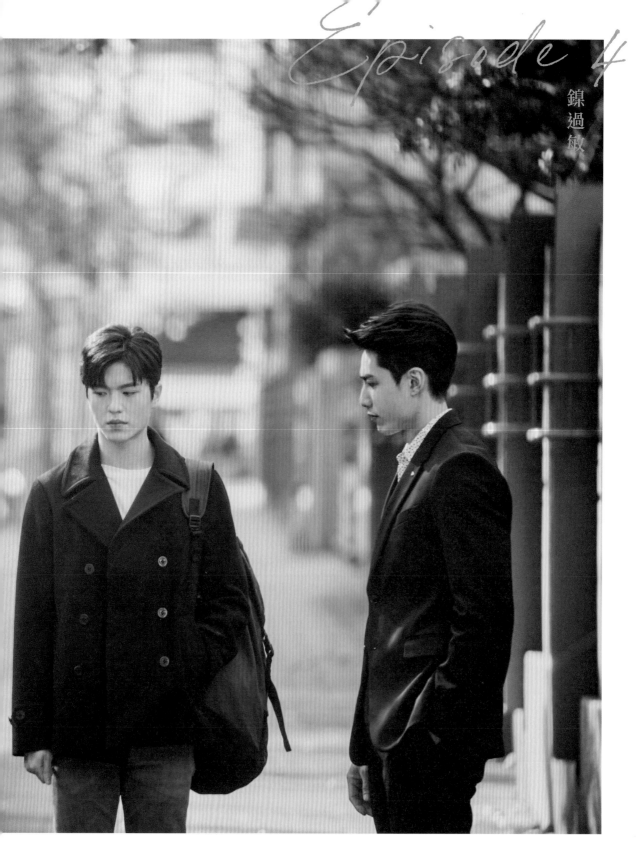

盯著滿桌的菜色，金予真沒什麼特別反應，石磊則表示對金予真的能力認可，想要好犒勞藝術總監，實際上是想要蒙混過關，讓金予真忘記打賭的事情。聽著石磊的解說，金予真還是無動於衷，甚至面有難色，石磊連忙解釋雖然菜色比不上外面的餐廳，但至少用心製作，金予真勉強吃了一口，卻突然倒在桌上，石磊嚇到立刻把金予真送醫，金予真一直沒說出的祕密才終於曝光。於此同時，石磊意外得知言兆綱是金予真大學時期的社團學長，突然意識到可以向言兆綱詢問金予真的過去⋯⋯

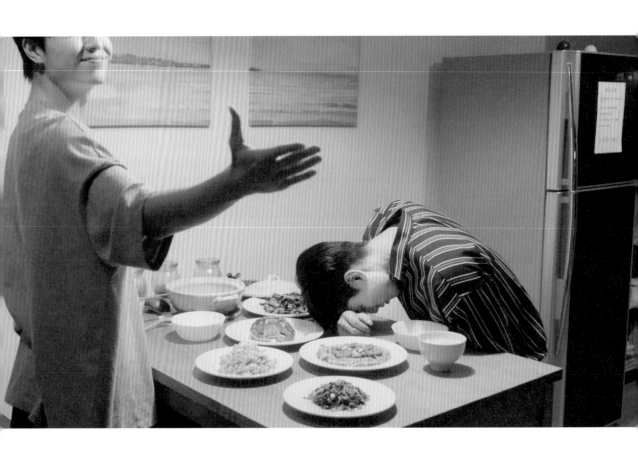

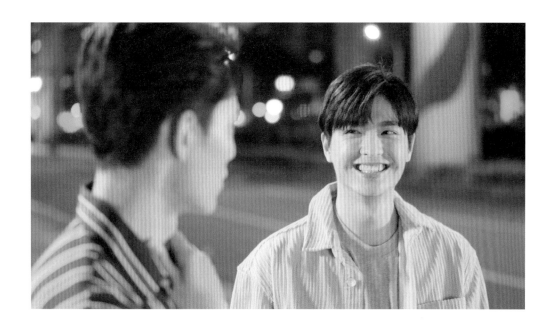

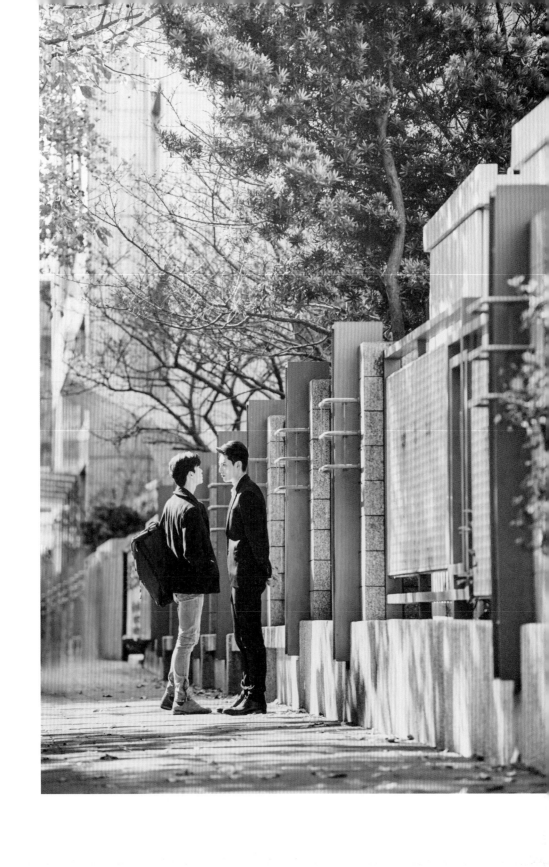

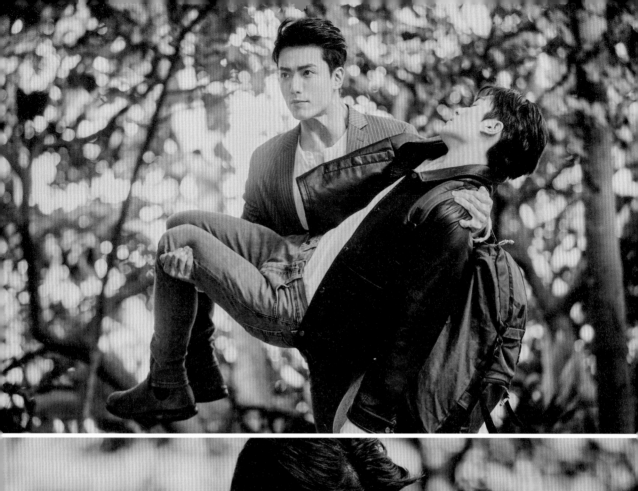
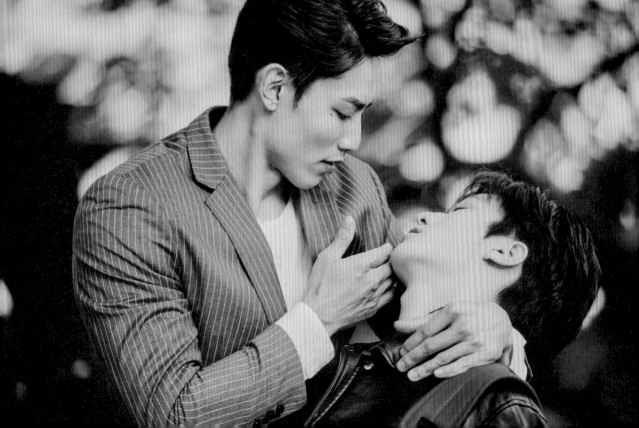

# Episode 5

藍寶石

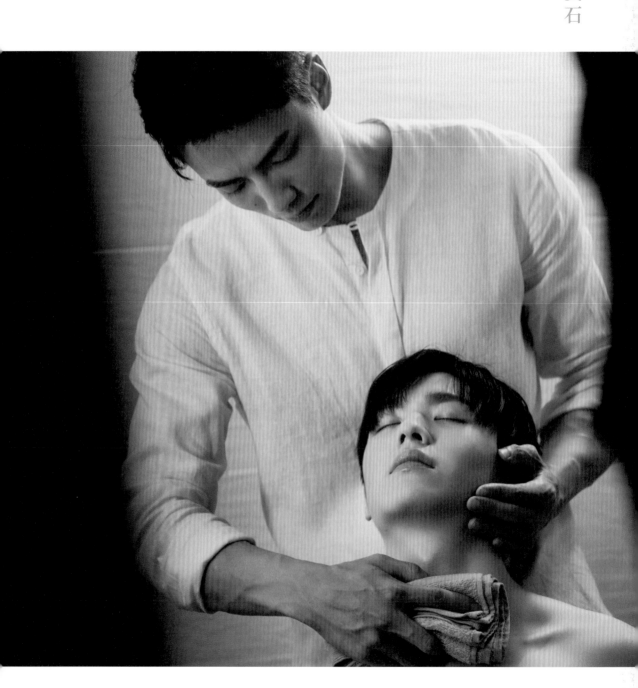

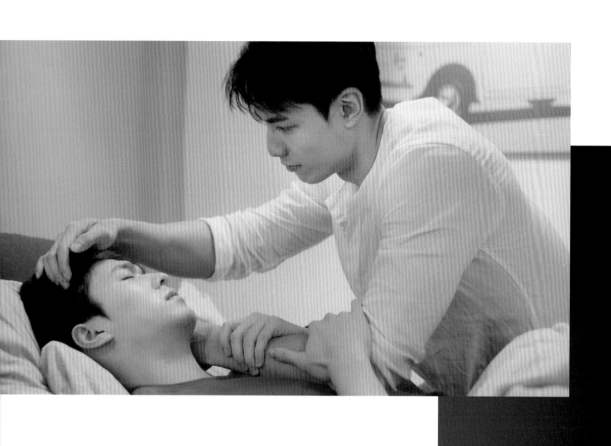

從接下企劃案的會前準備開始，整整忙了十天沒有好好休息的石磊終於累倒了，雖然已經被金予真送到醫院看過醫生，也沒有嚴重到要住院的地步，回到家的石磊還是步履蹣跚。

到了晚上，石磊因為發高燒而囈語，跟發酒瘋差不多，金予真守在一旁細心照顧⋯⋯金予真醒來後，卻發現床上的石磊不見蹤影，看時間發現竟然快中午了，金予真想趕快到工藝坊，卻聽到屋子其他地方傳來聲響，此時石磊也聽說家裡社區出了事，擔心金予真出事的他立刻狂奔回家⋯⋯

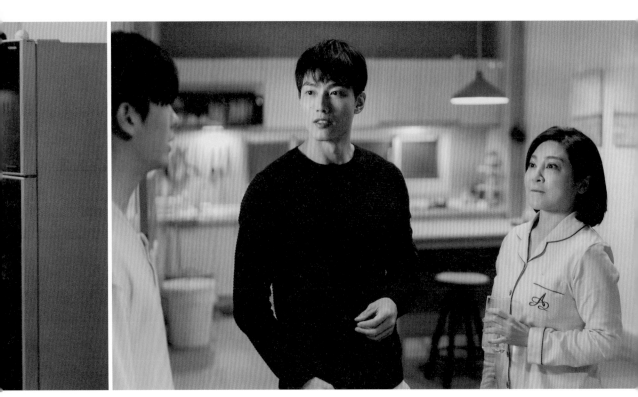

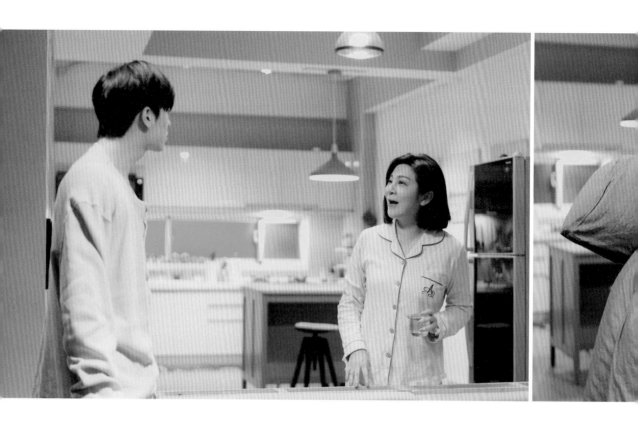

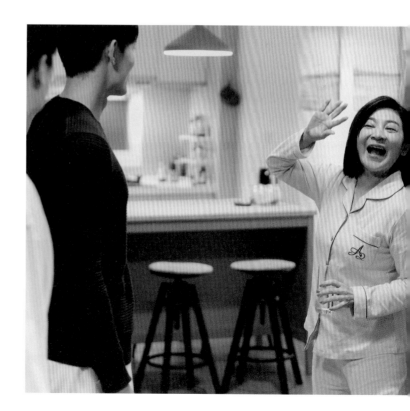

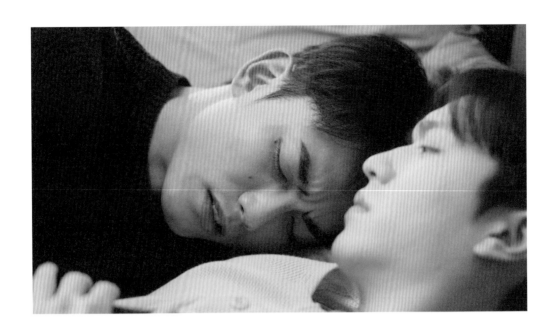

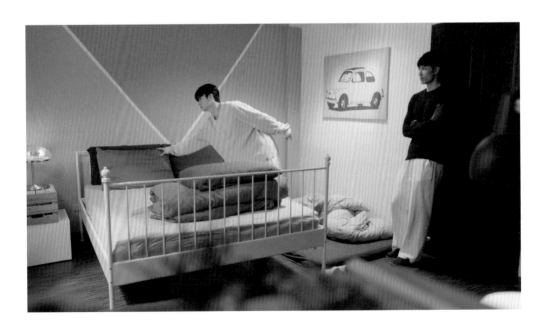

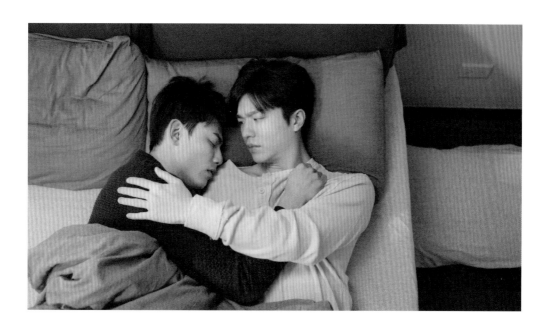

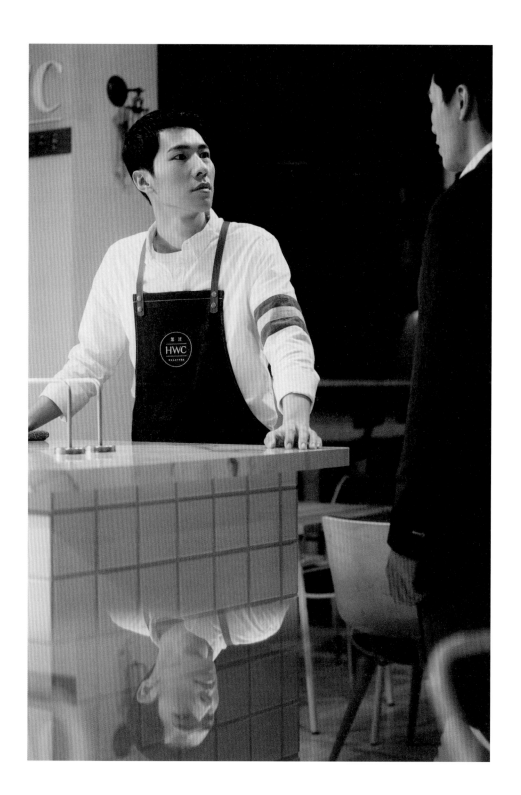

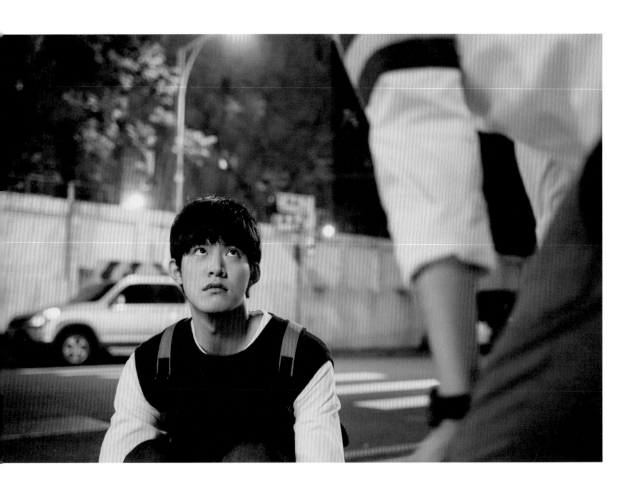

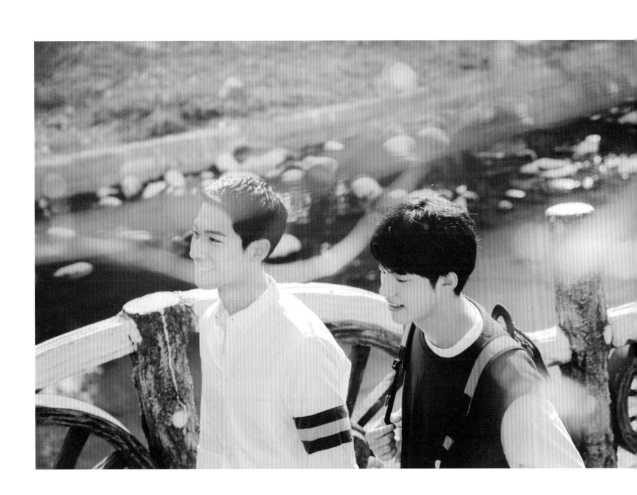

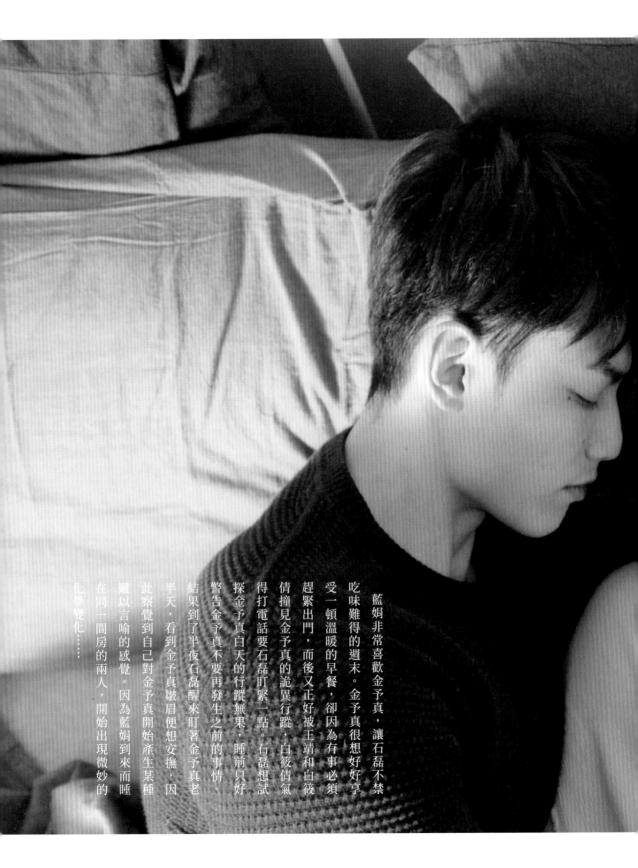

藍娟非常喜歡金予真，讓石磊不禁吃味難得的週末。金予真很想好好享受一頓溫暖的早餐，卻因為有事必須趕緊出門，而後又正好被王靖和白筱倩撞見金予真的詭異行蹤，白筱倩得打電話要石磊盯緊一點。石磊想試探金予真白天的行蹤無果，睡前只好警告金予真不要再發生之前的事情。

結果到了半夜石磊醒來盯著金予真老半天，看到金予真皺眉便想安撫；因此察覺到自己對金予真產生某種難以言喻的感覺。因為藍娟到來而睡在同一間房的兩人，開始出現微妙的

化學變化……

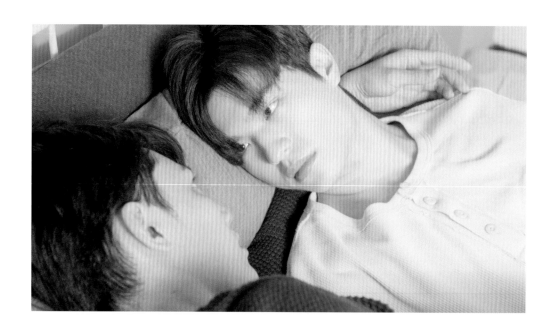

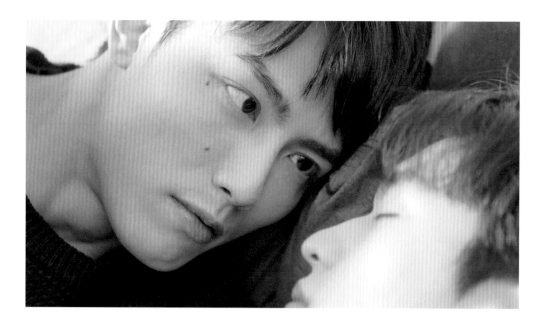

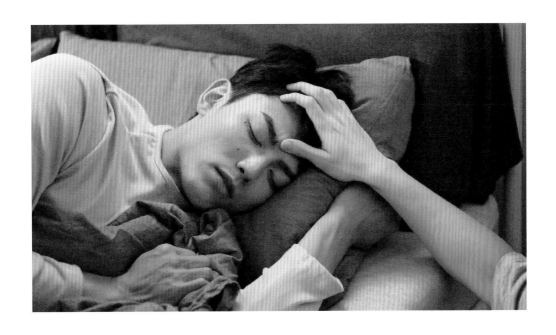

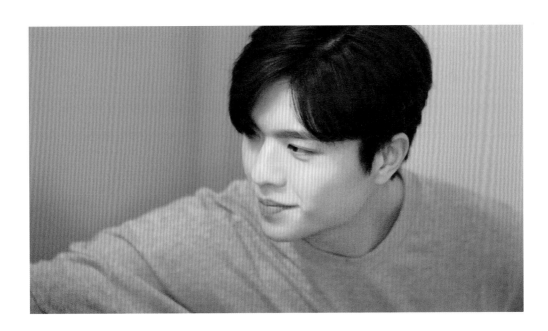

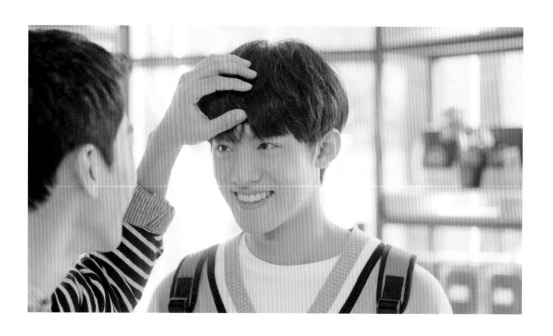

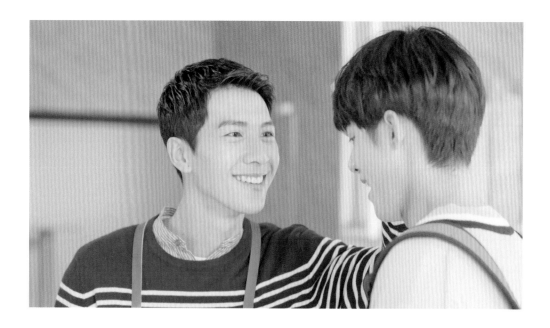

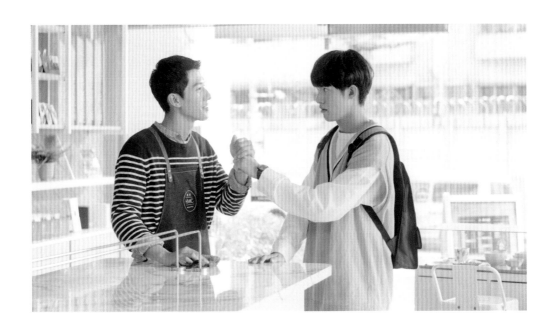

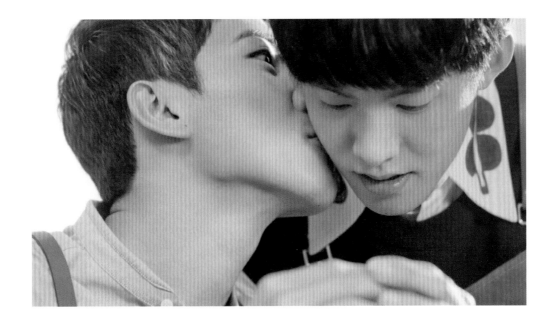

這次的委託訂單，確實讓金予真遇上難關，因為自己已經很長一段時間不碰愛情，而石磊也想藉此機會探查金予真的弱點，卻沒想到金予真的精神狀況愈來愈差，就像機器人那樣持續工作，不只藍娟發現異狀，連白筱倩看了都覺得恐怖，問石磊到底發生什麼事？石磊完全答不上來。相較於金予真和石磊對彼此的摸索，言兆綱和午思齊就穩定多了，正逢清明春假的午思齊窩在住處，與言兆綱聊著未來，在親密接觸間，兩人的關係似乎更進一步……

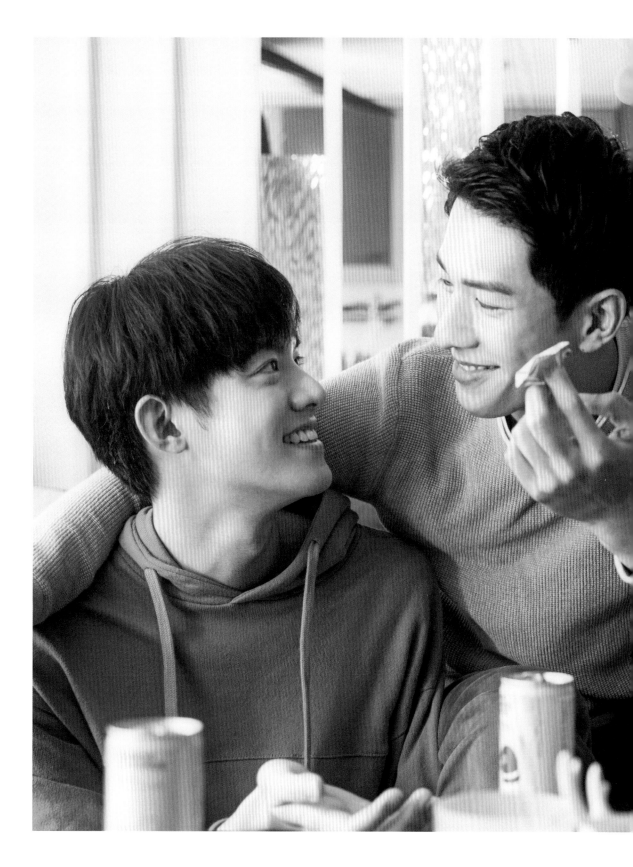

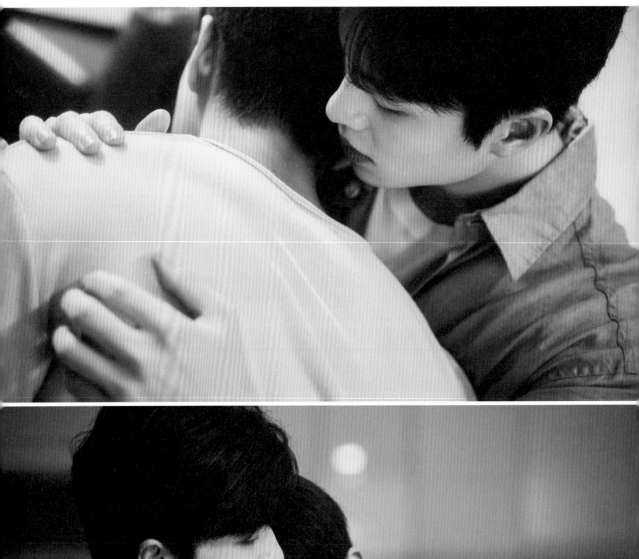

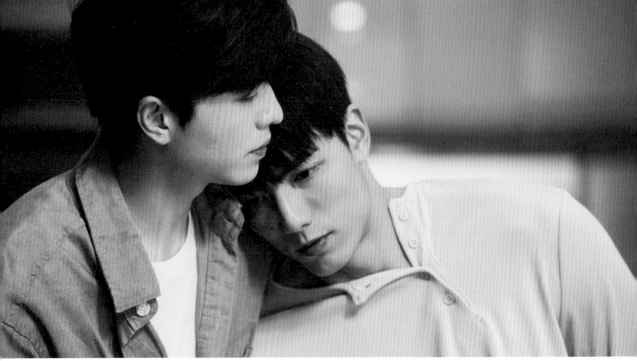

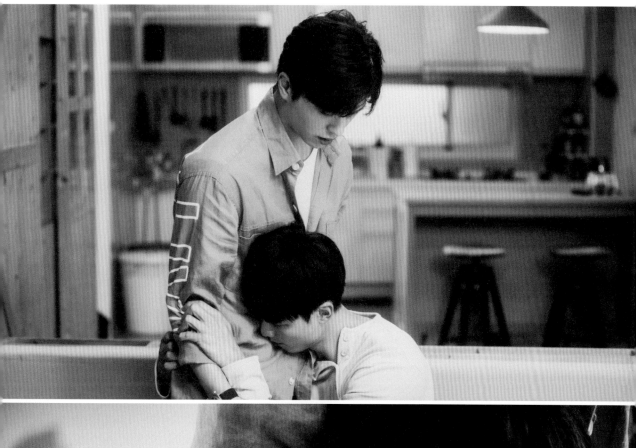

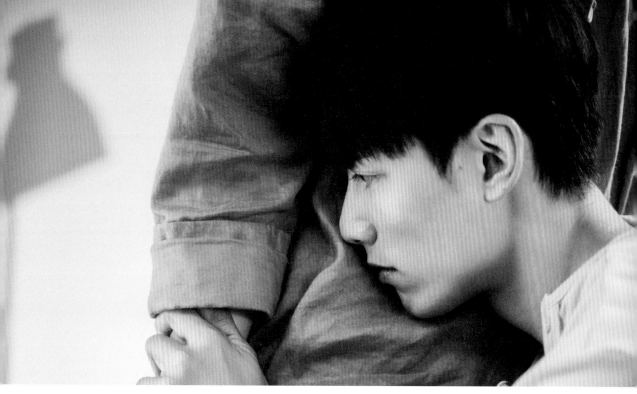

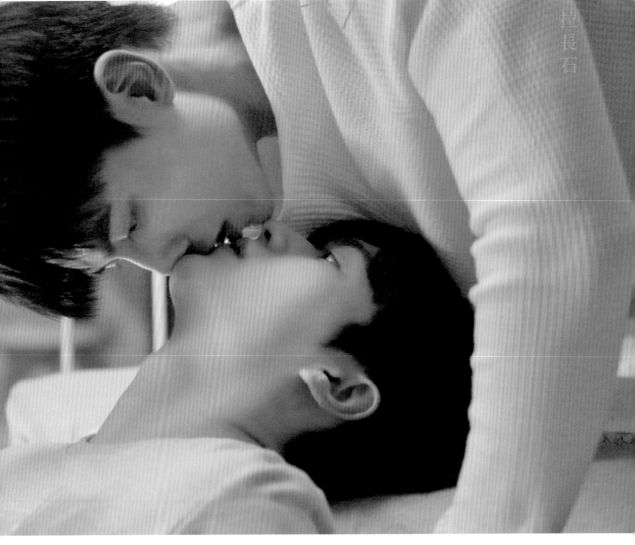

石磊開始對金予真釋出善意，並回頭要求王靖和白筱倩提供他們的經驗作為案件參考，也藉此試圖修補兩人的關係，白筱倩對石磊態度的轉變覺得莫名其妙，但實在拗不過石磊，只好義氣相挺。

於此同時，石磊也開始加倍關注金予真的生活起居，這些改變都看在藍娟眼裡。某天石磊外出時，看到金予真放空的藍娟開始攀談，金予真漫不經心地問愛情究竟是什麼模樣？兩人聊了很多，藍娟提到石磊一直寄情於工作，根本沒時間談感情，得知這些事情的金予真，竟陷入迷惘……

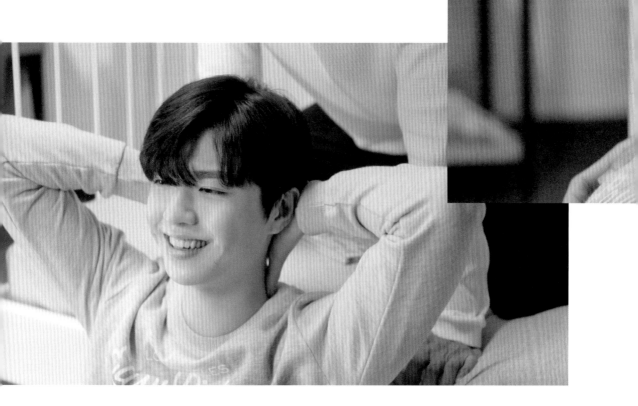

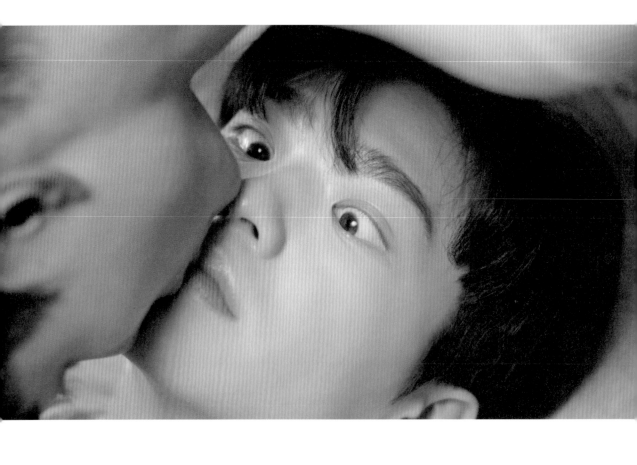

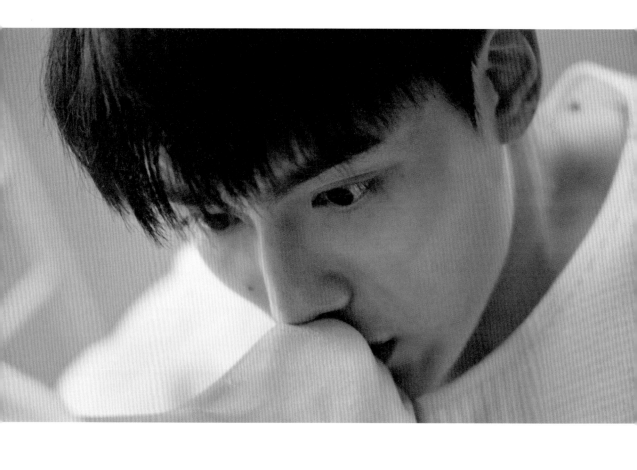

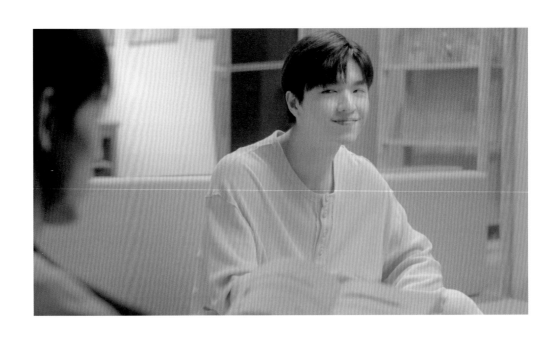

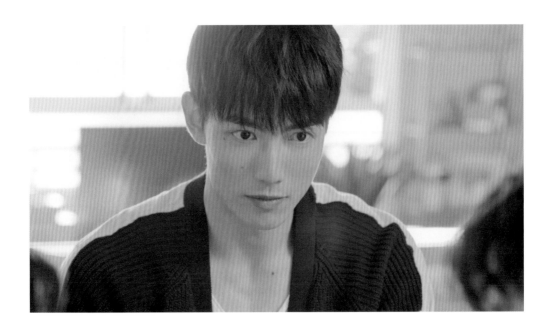

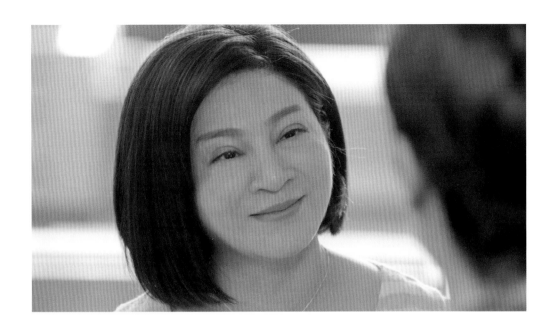

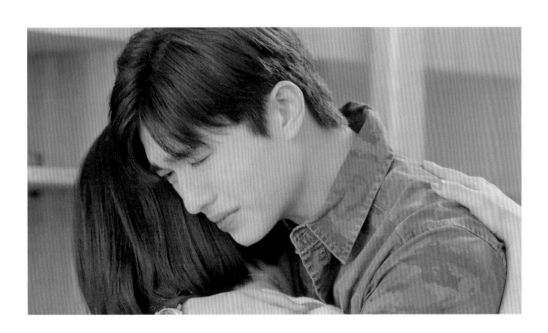

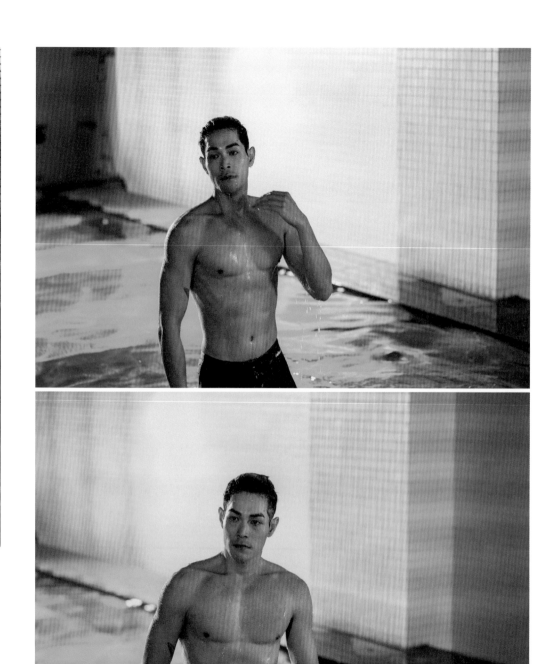

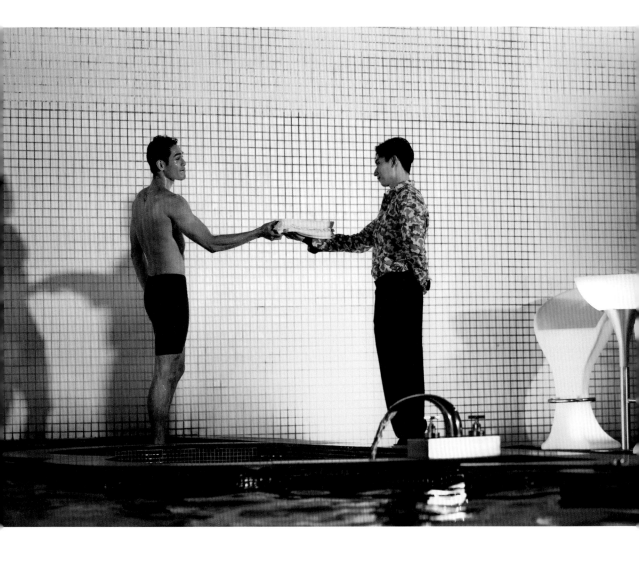

Episode 9

貓眼石

在完成最近一個委託案之後，金予真、石磊察覺到彼此似乎都釋放出某種情感訊息，卻又不是很確定，也因為各自跨不過去的檻——金予真七年前的情傷，石磊從未對男生動心過——兩人像是有了某種默契，用各種方式觀察、試探，但就是不開口確認。這些異常引來白筱倩的關切，甚至出言試探石磊，白筱倩表示自己不想再跟王靖偷偷摸摸，同時也鼓勵石磊勇敢追愛。心不在焉的石磊在下班路上看到金予真，正想問怎麼還沒回家，卻當場抓到言兆綱和午思齊正在談戀愛的證據……

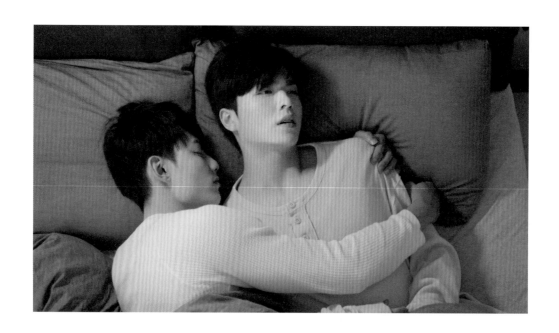

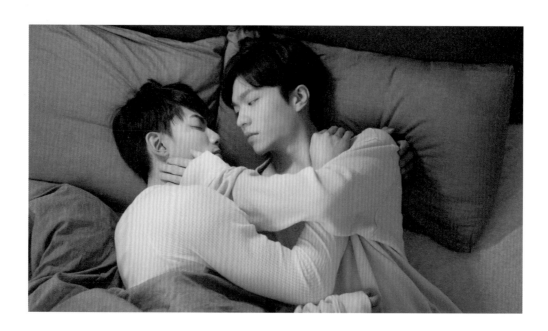

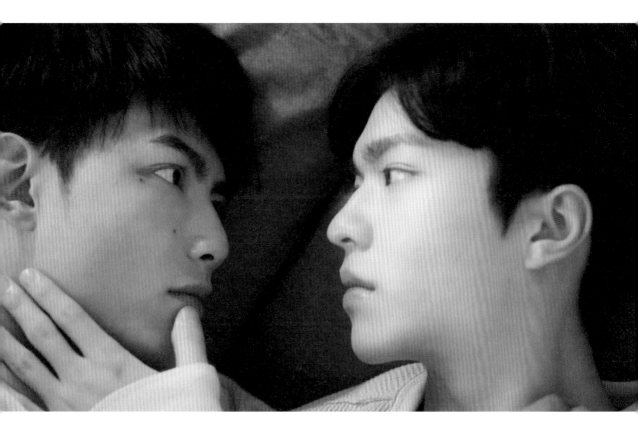

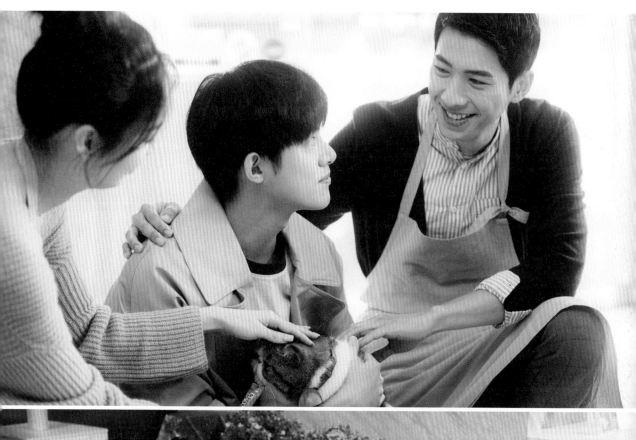

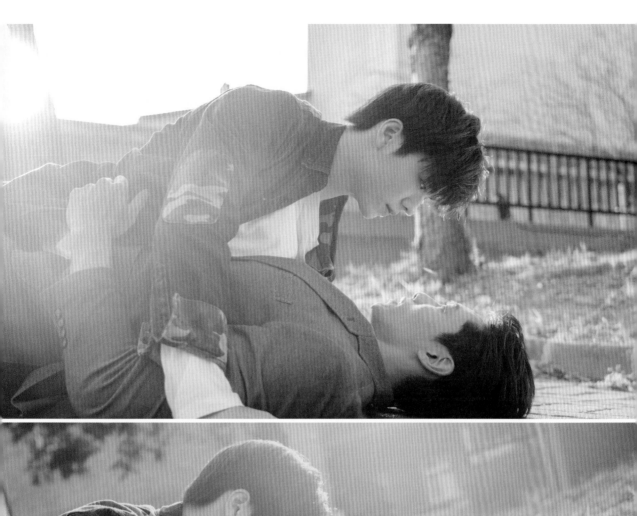
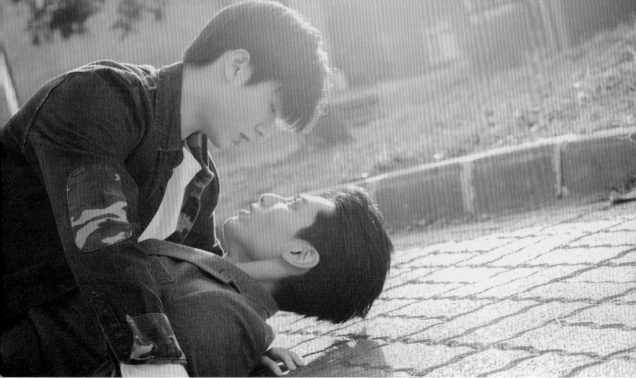

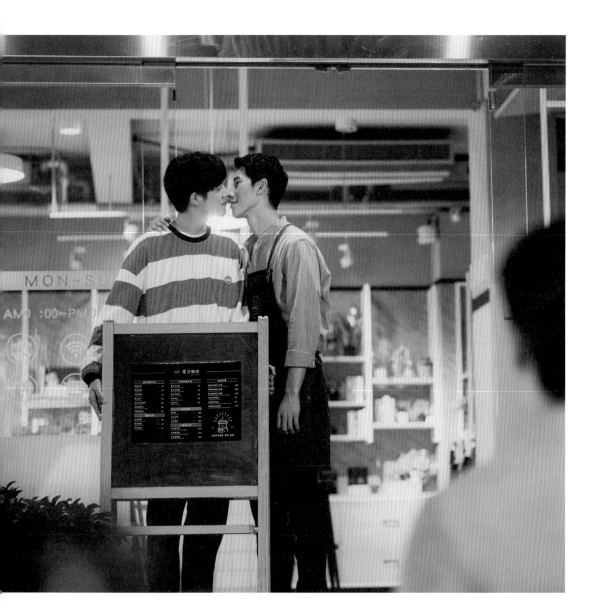

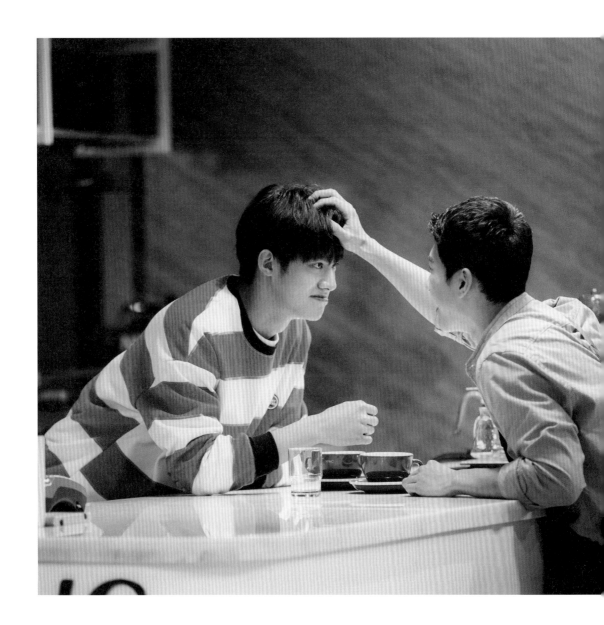

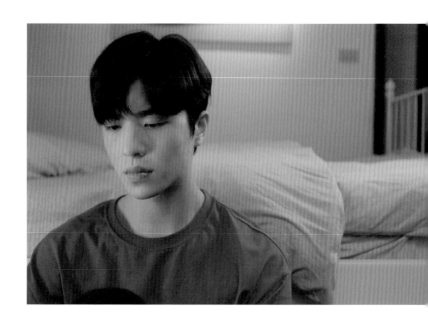

遠山集團現任執行長易子同受命前
來接洽「精誠工藝坊」，希望能合作
一個跨國案子，單獨和金予真在總監
辦公室會面。金予真立刻質問易子同
為什麼要大費周章試探？易子同不斷
地迂迴調侃，讓金予真無法招架；白
筱倩等人一直在猜測總監辦公室內的
談話內容，因為金予真、易子同的互
動與言談，明顯有不對勁的地方，午
思齊也發揮在關鍵時刻語出驚人的特
質，說金予真和易子同感覺愛過，讓
白筱倩瞬間覺得確實有這個可能，石
磊心神不寧，決定去問可能知道一切
的言兆綱，竟發現易子同已經在咖啡
店裡⋯⋯

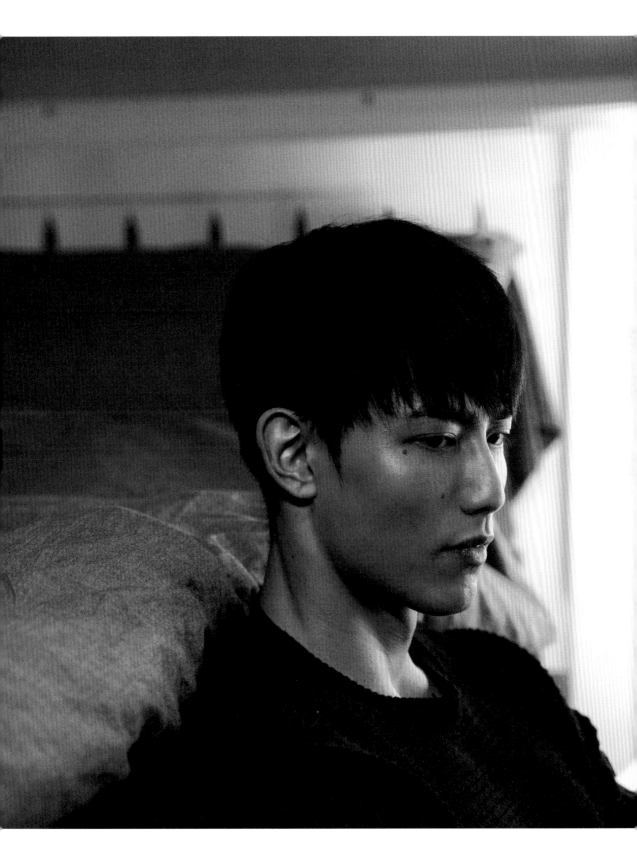

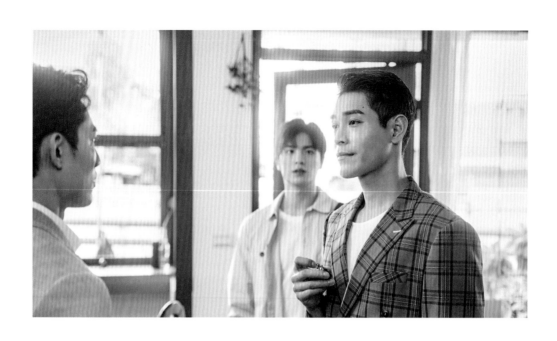

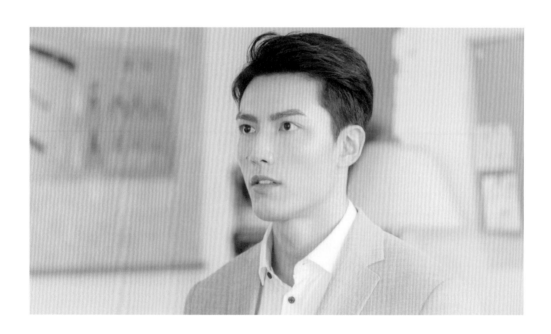

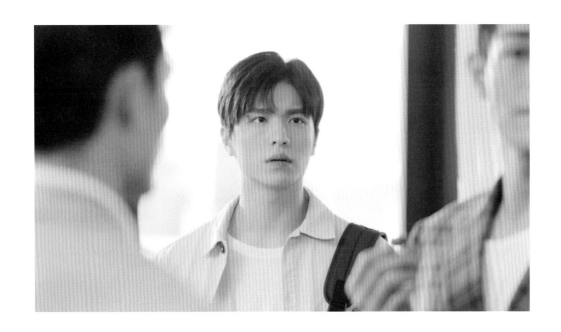

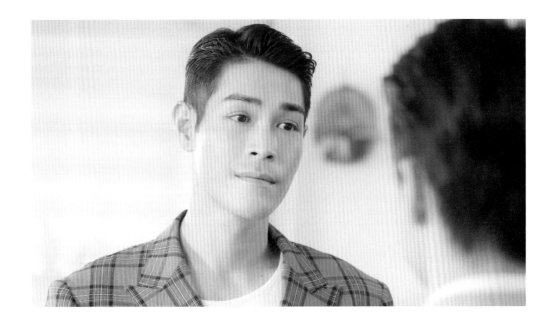

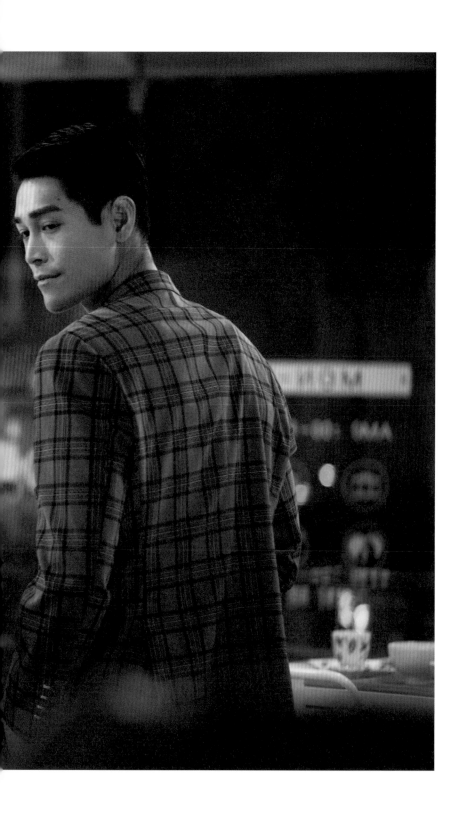

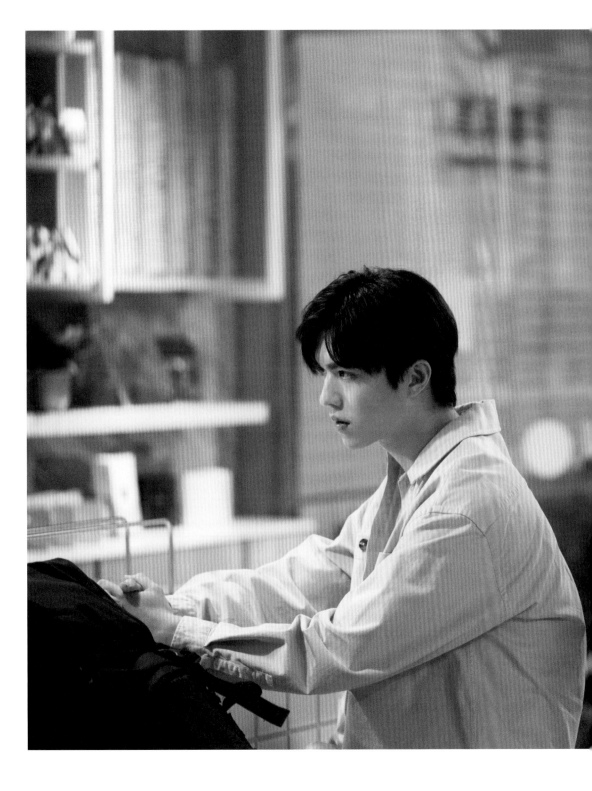

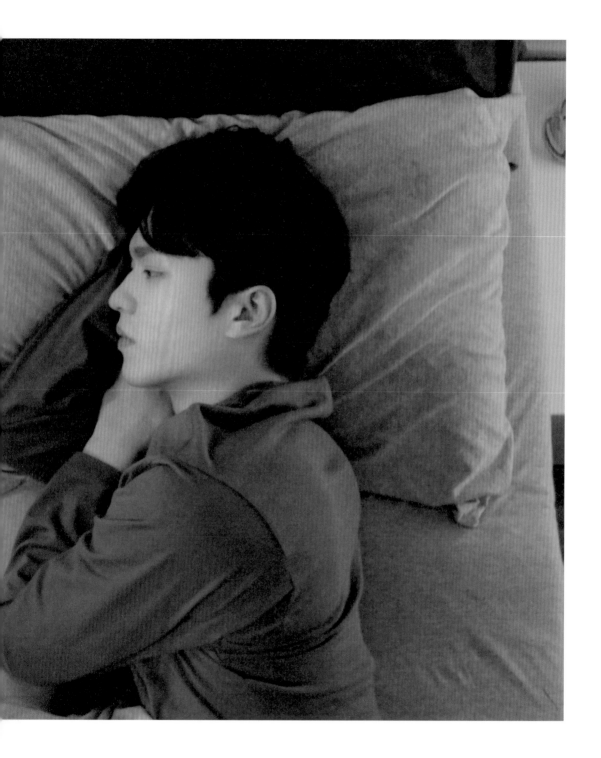

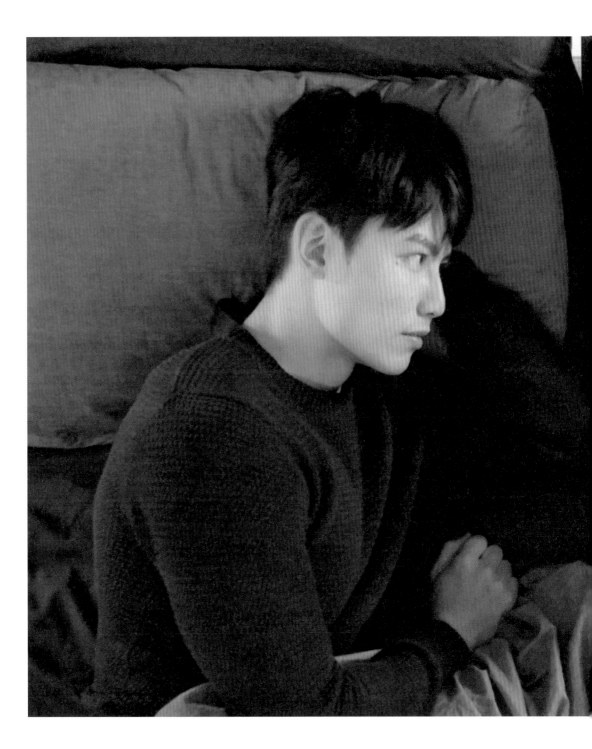

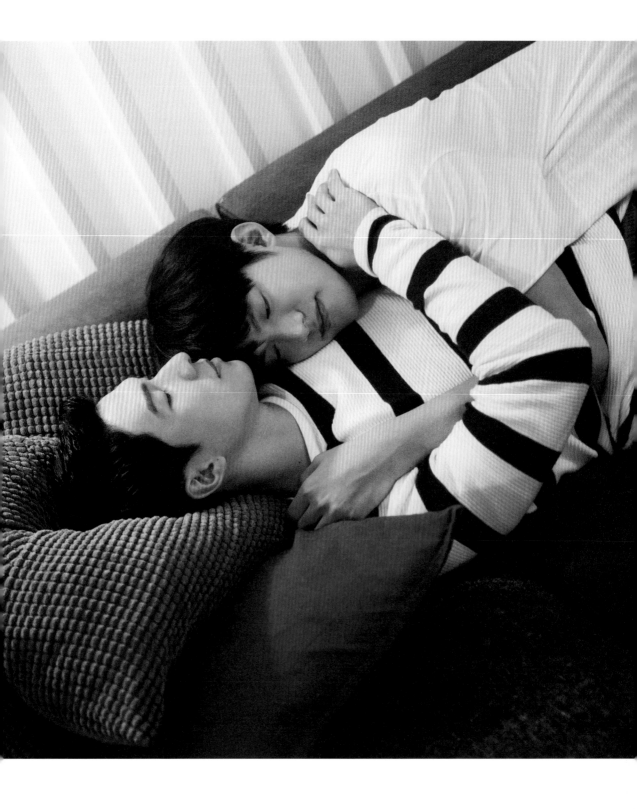

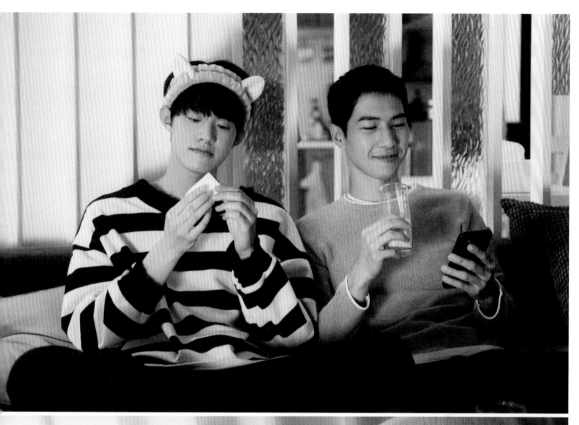

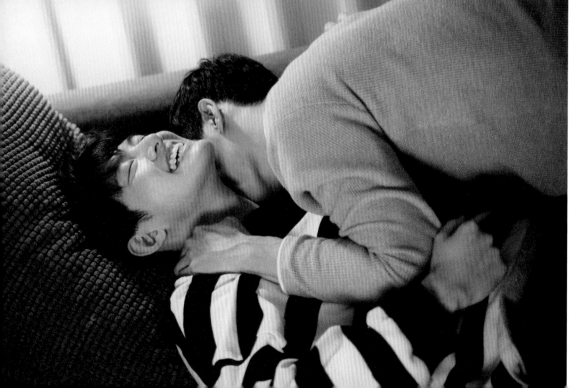

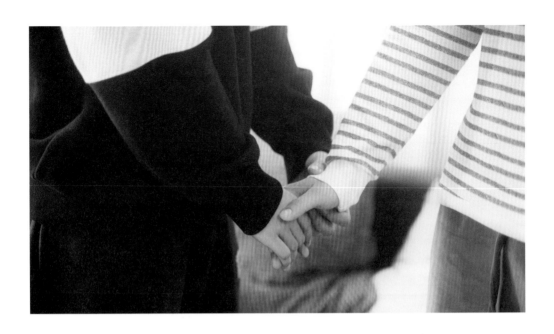

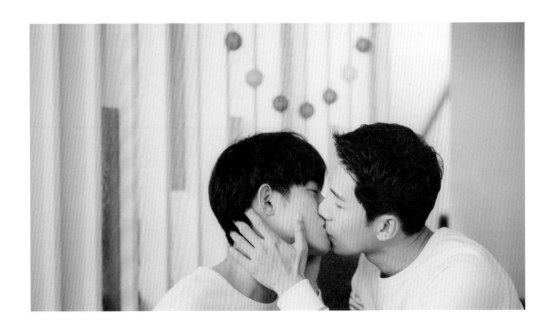

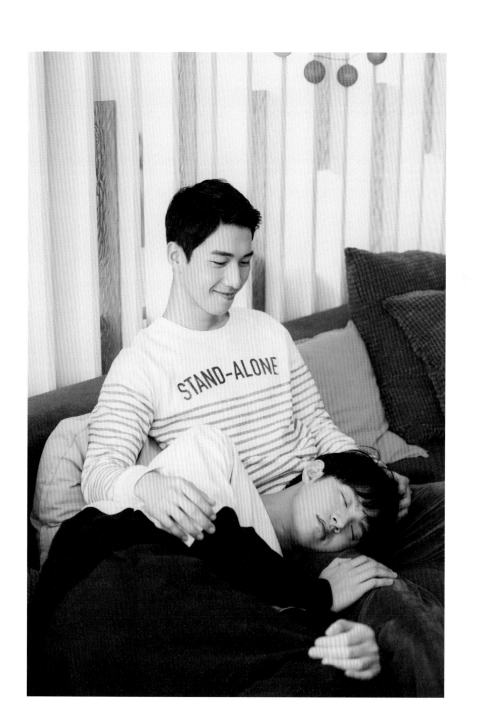

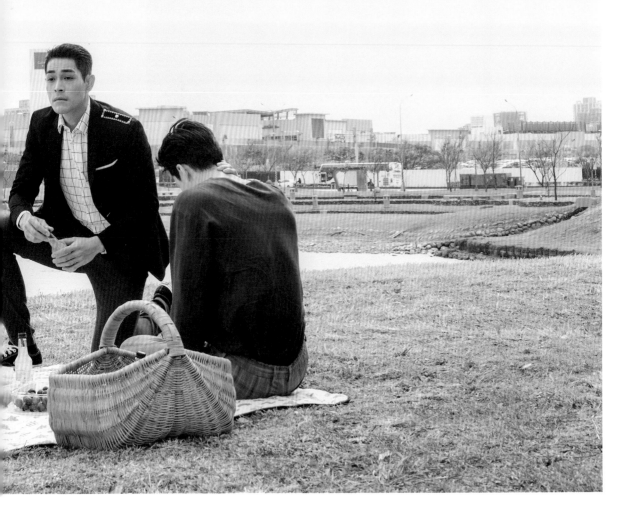

金予真、石磊、午思齊、言兆綱一同野餐出遊，本該是和樂融融、感情加溫的氣氛，沒想到半路殺出易子同，讓言兆綱心生不悅，質疑易子同為何突然出現？易子同表示金予真的行程都在自己掌握中，一番曖昧話語讓石磊覺得不自在，只得藉故早退。

金予真本來想直接攤牌，卻因為太久沒有對愛情坦承，所以只能用堅持要石磊一起處理案子之類的小動作來表示，然而易子同有意無意的阻攔，讓石磊再次知難而退，金予真也因此氣急敗壞，易子同看穿一切卻默不作聲，決定開始進行計劃的下一步……

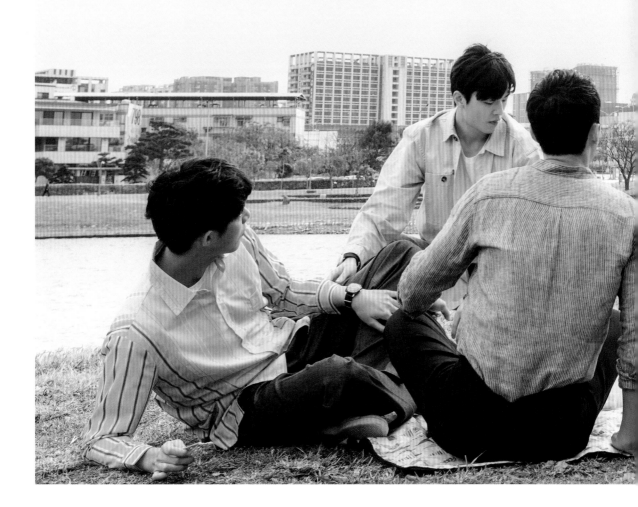

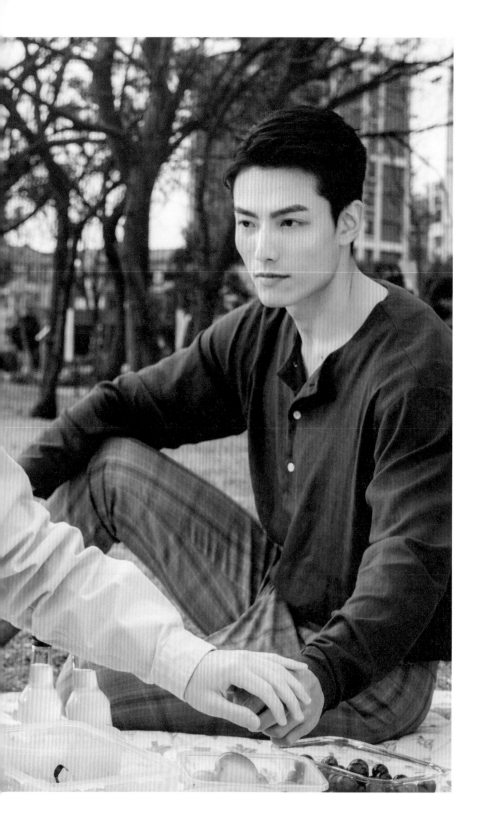

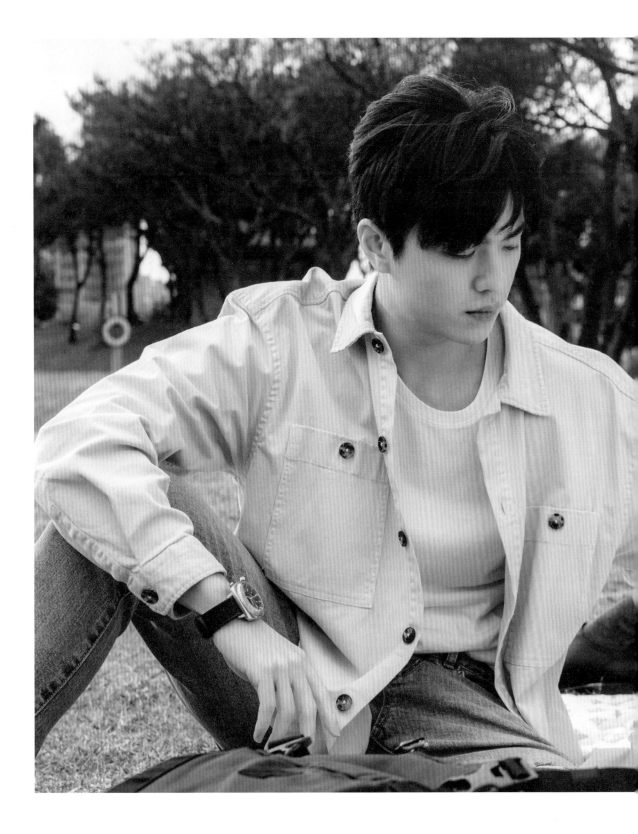

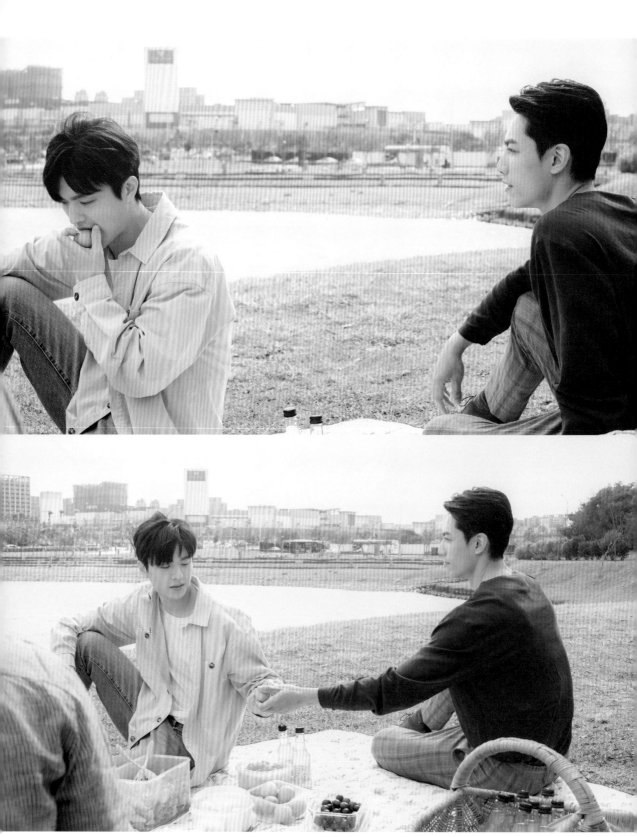

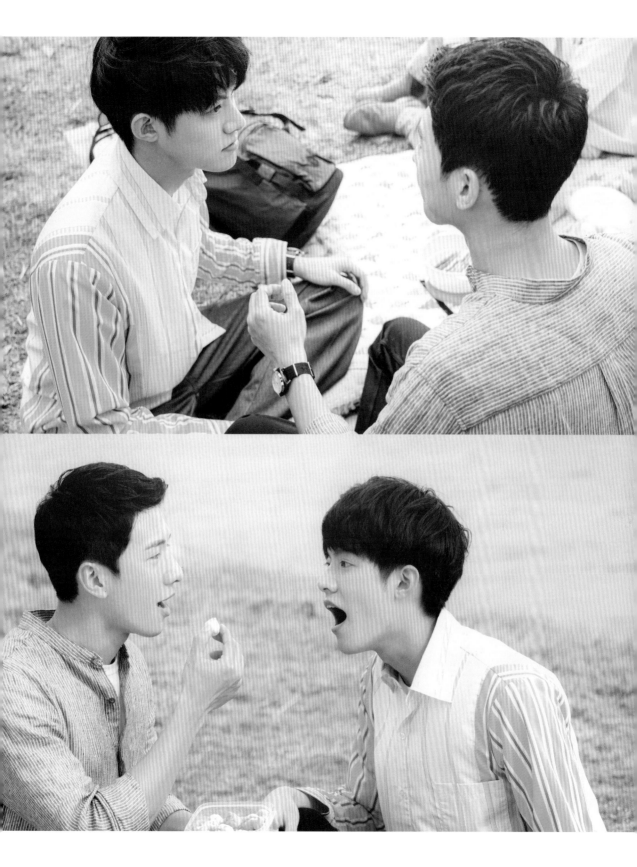

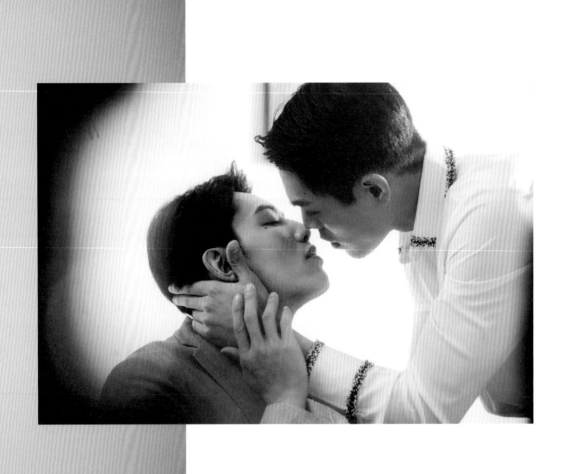

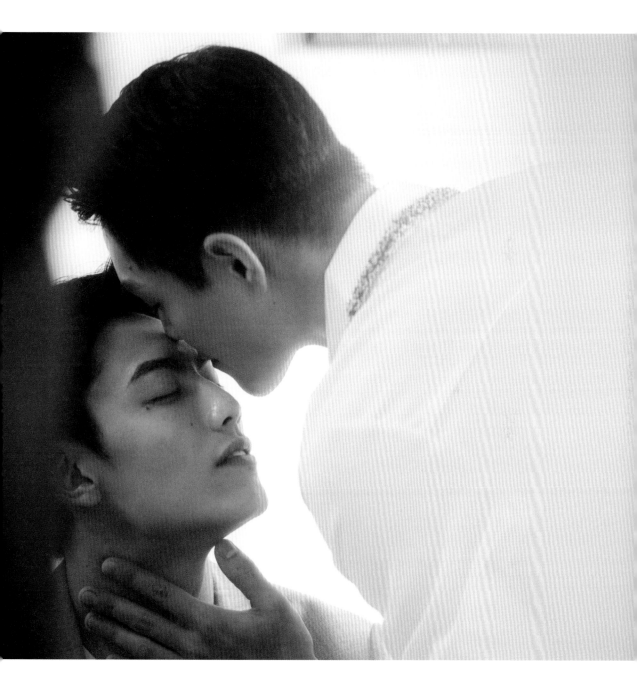

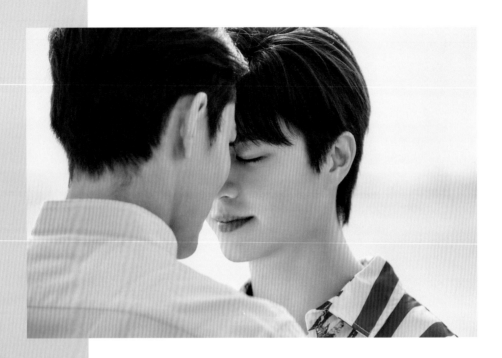

金予真對上易子同，強調彼此已經是過去式，兩人之間的事情跟石磊無關，易子同逼問金予真為什麼要說這些？金予真支吾其詞。易子同笑著說自己沒有想要挽回的意思，反倒覺得石磊很不錯，金予真更緊張了，要易子同別對石磊出手，易子同問為什麼？金予真答不上話，易子同說公司那一紙單身公約對自己無效，如果石磊真的愛上自己，金予真要把他辭退，那麼自己就會帶石磊走，給石磊更好的未來。金予真說石磊不會接受易子同的追求，易子同卻笑著說石磊已經答應明天一同出遊，讓金予真頓時五雷轟頂⋯⋯

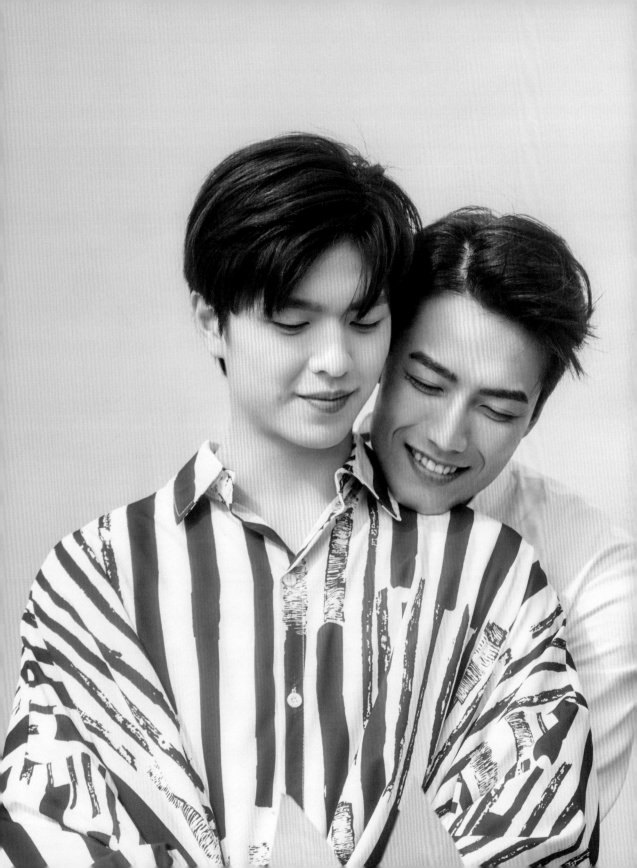

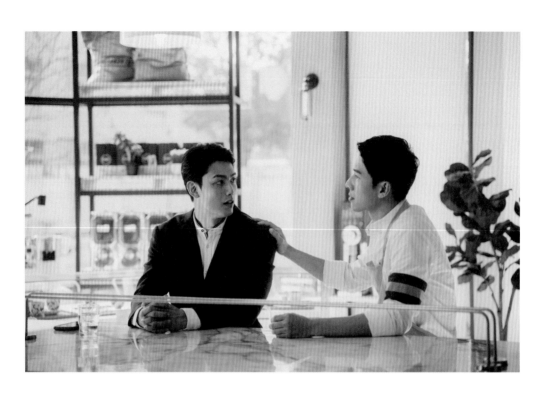

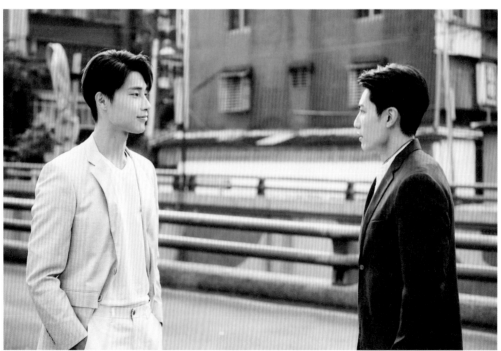

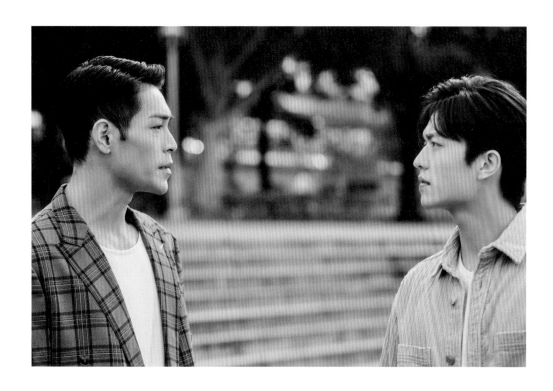

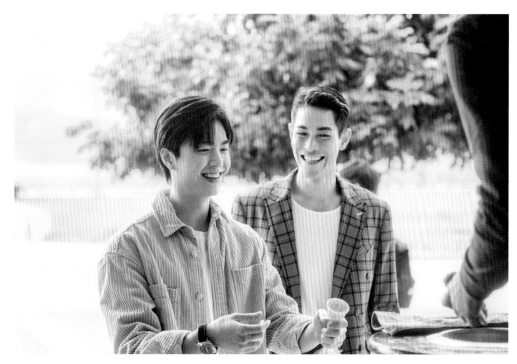

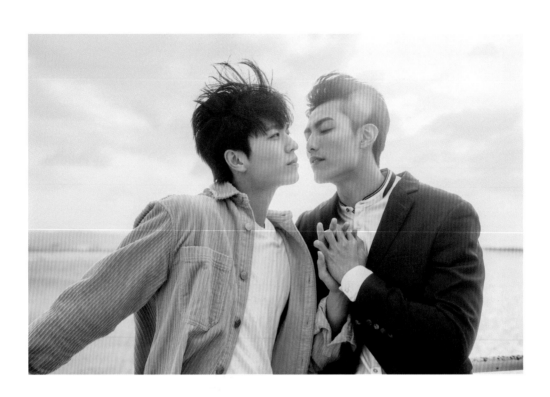

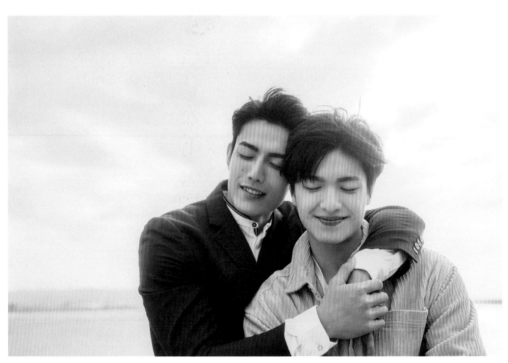

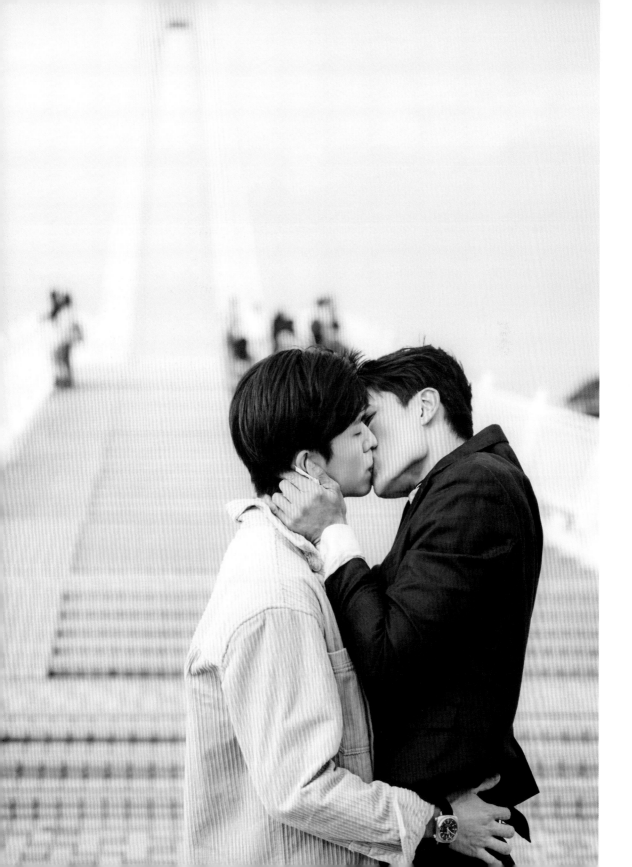

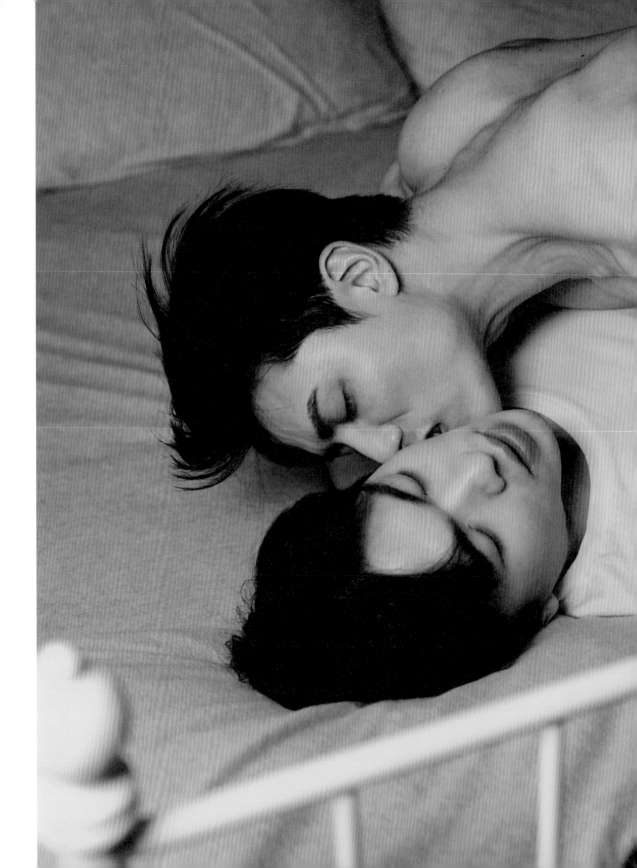

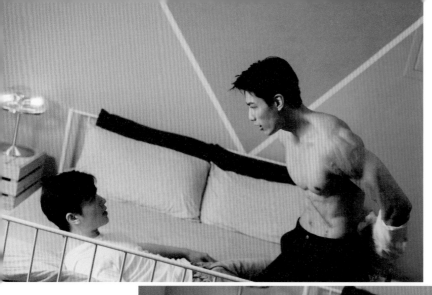

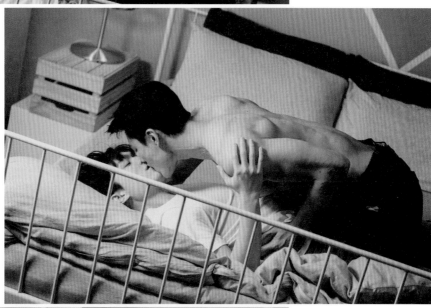

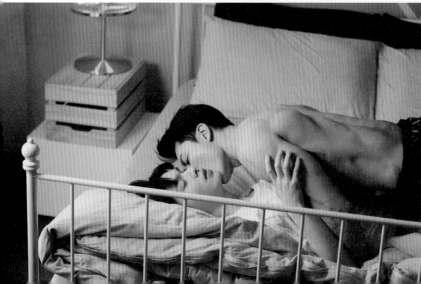

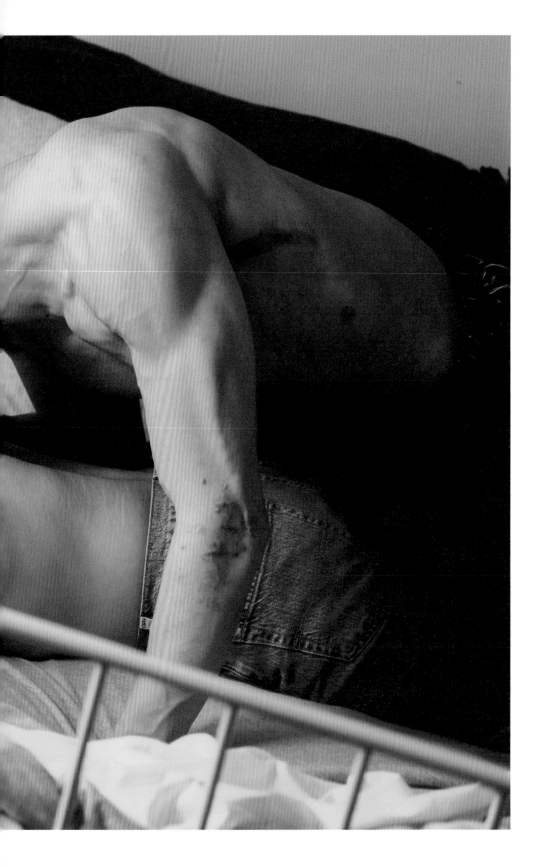

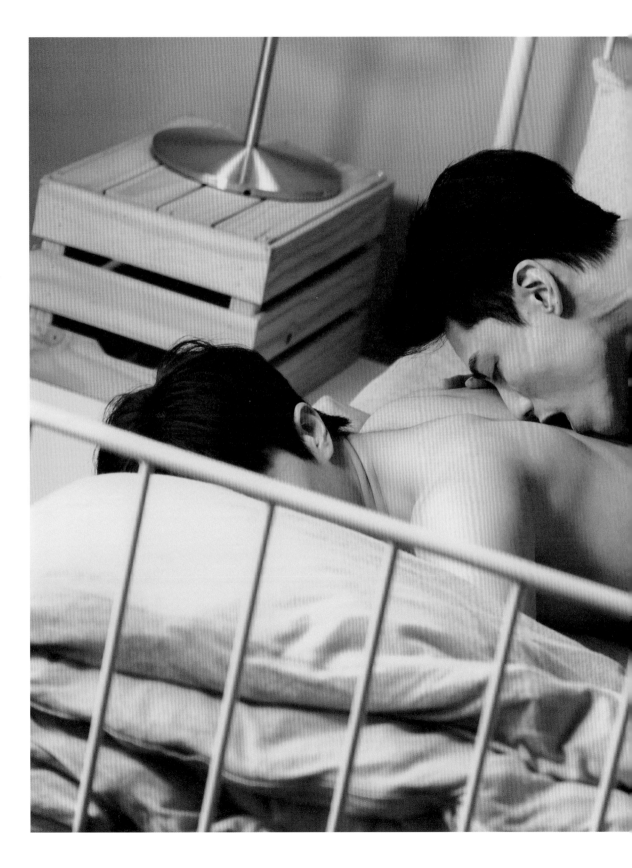

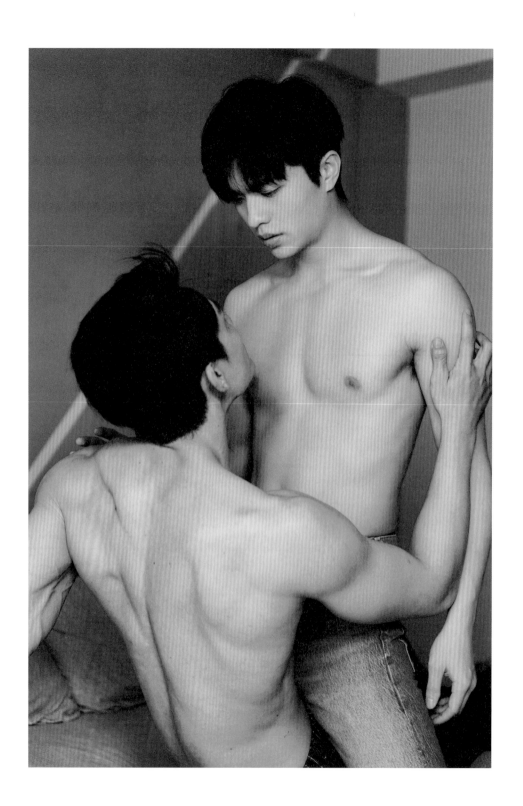

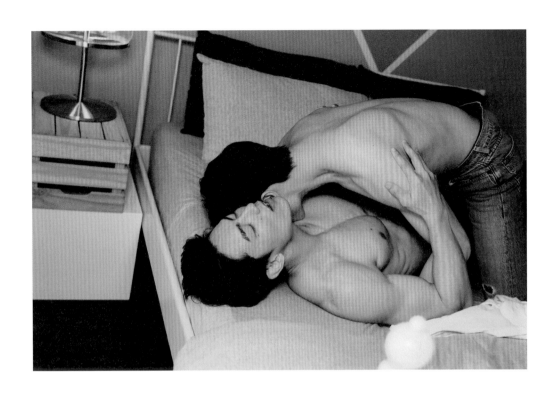

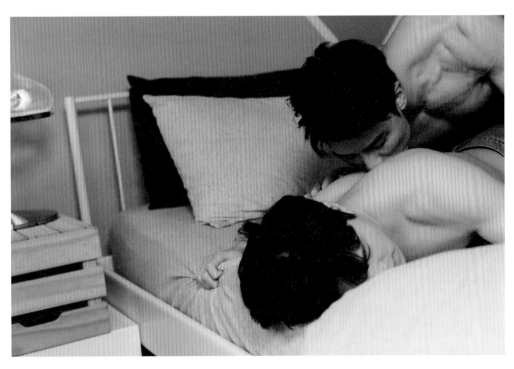

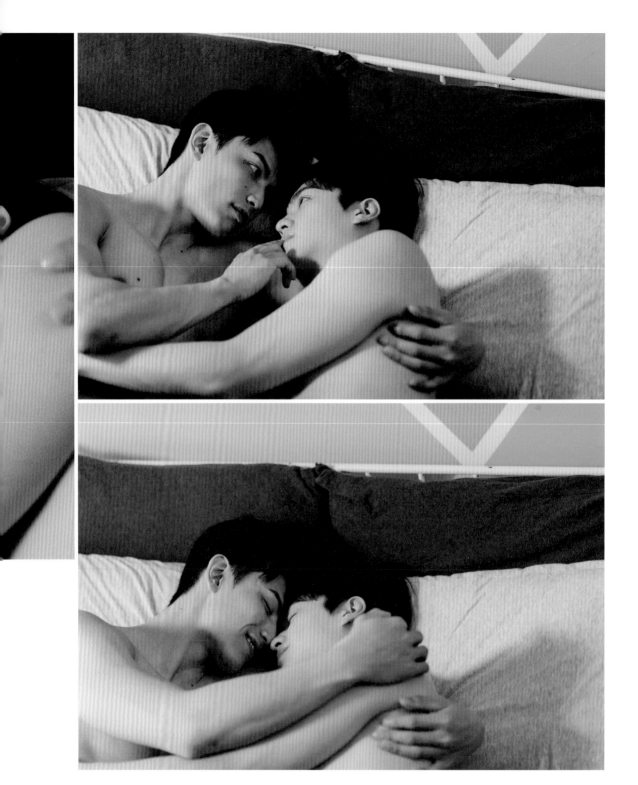

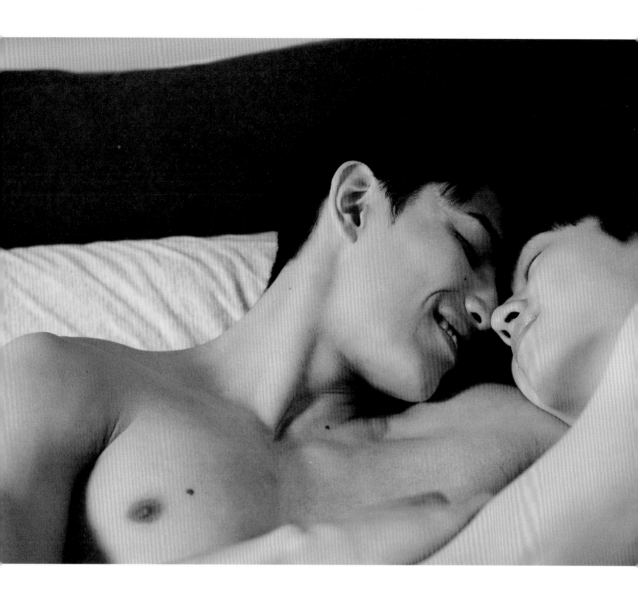

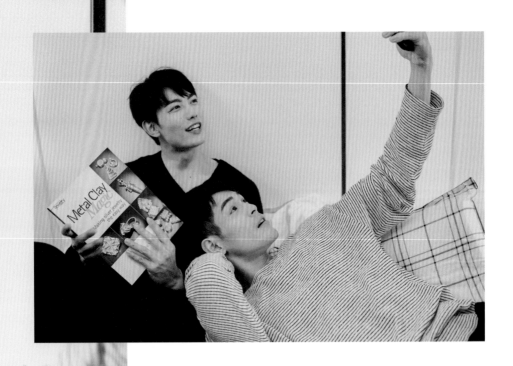

那是一個所有事情彷彿都塵埃落定的夜晚，金予真和石磊各自跨過內心關卡、共享幸福的同時，一個理應不會再與他們有任何瓜葛的人再次出現。慕因良以「售後服務」的名義將一個隨身碟交給金予真，莫名的舉動讓金予真直覺認定內容與易子同有關，於是返家後，金予真趁石磊沒注意時打開隨身碟，沒想到，檔案不只傳出易子同的聲音，還有曾經刻骨銘心的那段歲月，有好多金予真不知道的事情，以及易子同從未在他人面前訴說的複雜情感，過往回憶一幕幕浮現金予真的腦海中……

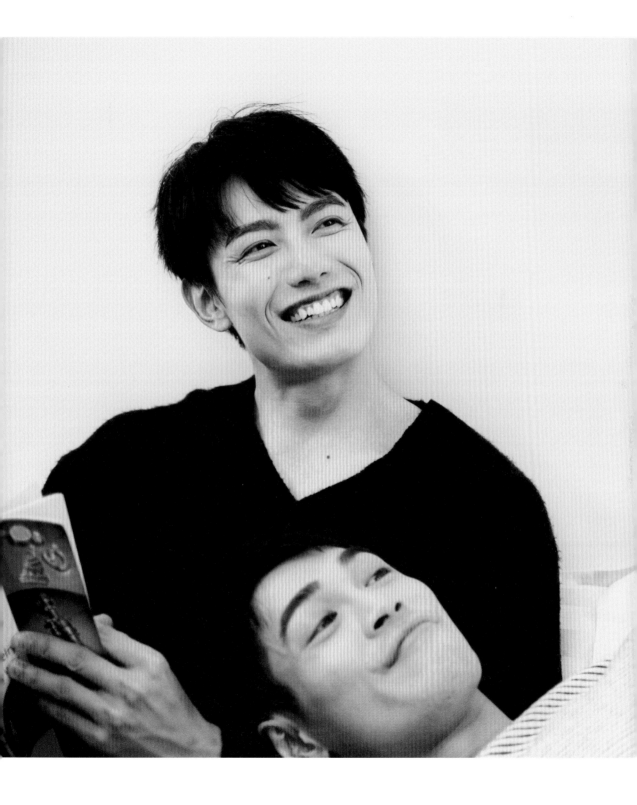

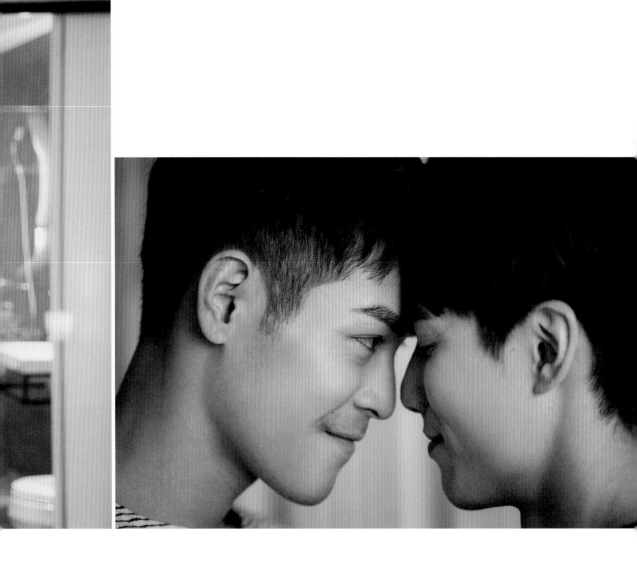

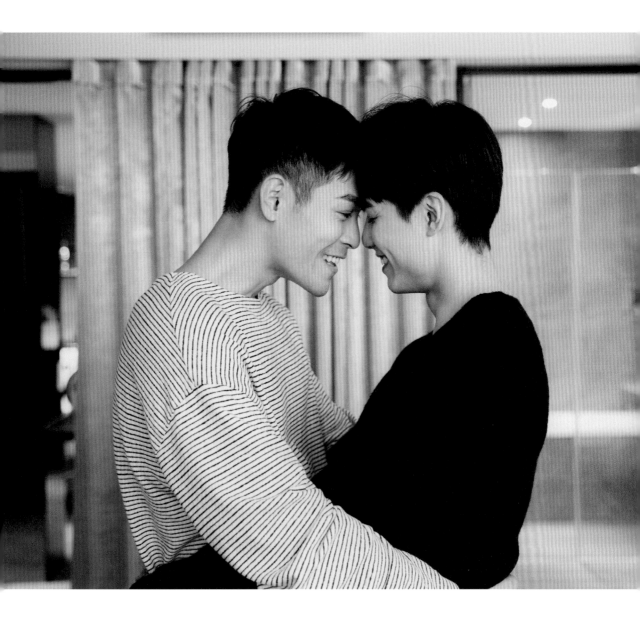

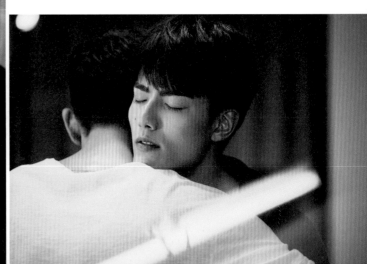
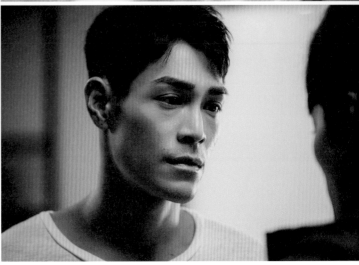

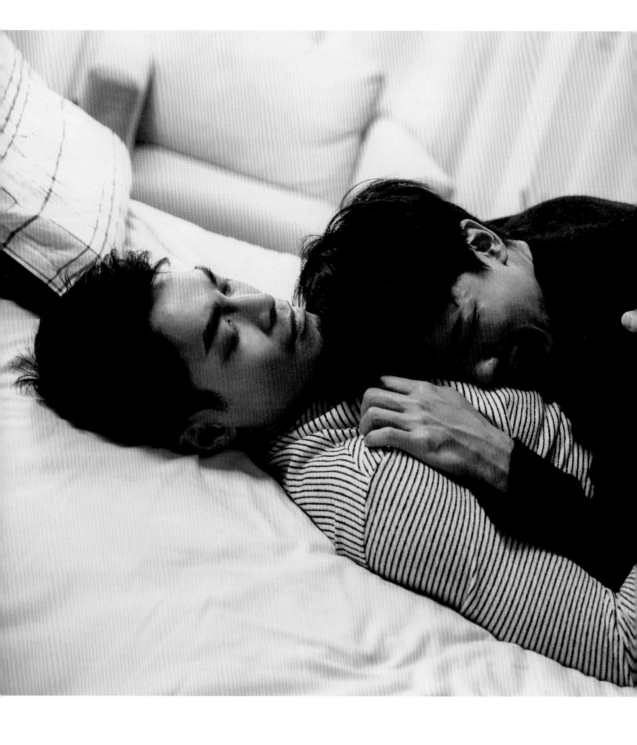

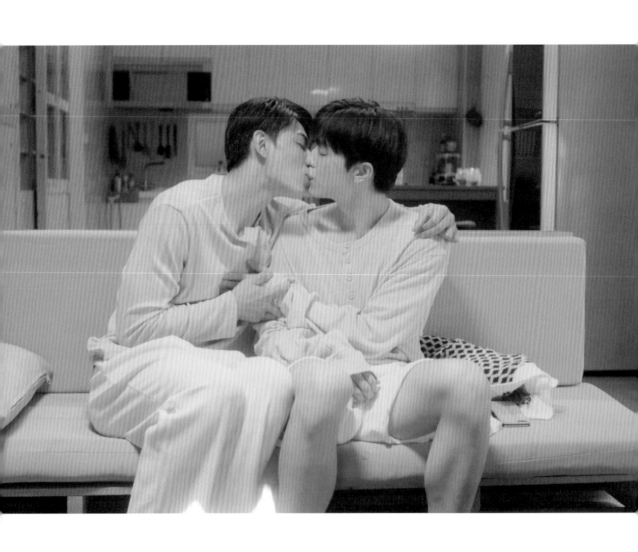

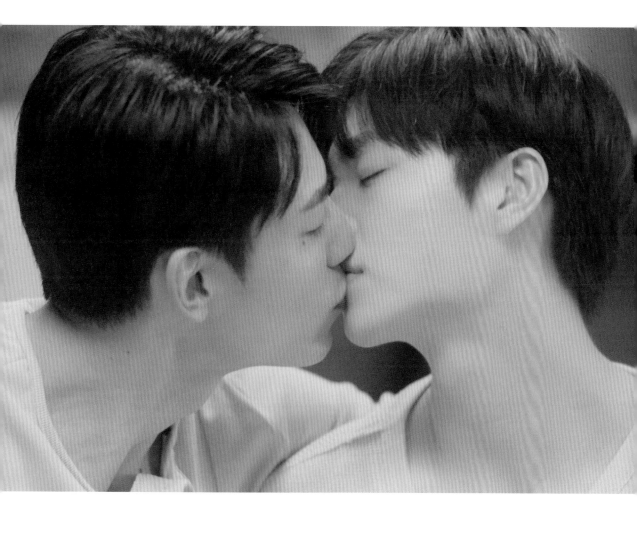

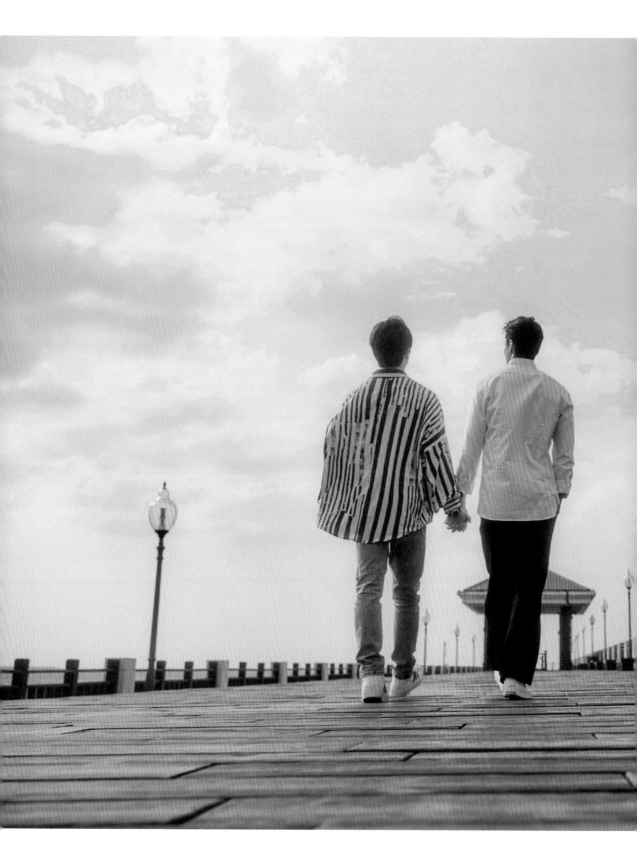

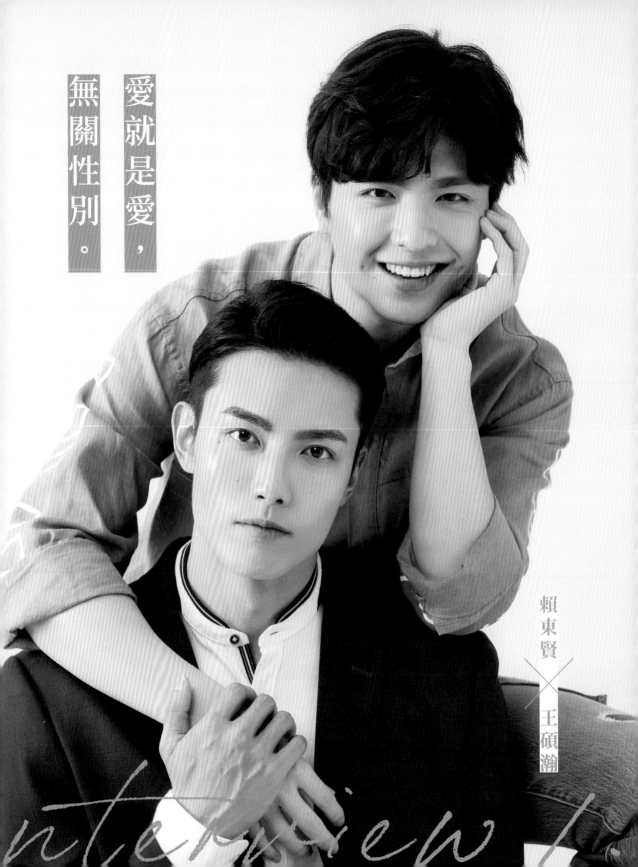

愛就是愛，無關性別。

賴東賢 × 王碩瀚

interview!

在記者會的後台，工作人員見到了久違的金石CP，碩瀚一身牛仔勁裝和東賢的寶藍色西裝，各有特色的散發著帥氣的光芒，首先兩人有禮貌的問候工作人員，就這樣展開了這次探索兩位主角內心的訪問……

【關於這部劇】

**Q 兩位好，可以跟我們聊聊《Be Loved in House 約‧定～I Do》是怎樣的一部劇嗎？**

碩瀚 其實我做了蠻多其他BL劇的功課，我覺得《約‧定～I Do》這部劇的喜劇成分可能更多一點，劇中當然包含了所有喜怒哀樂的情感，但我很喜歡劇裡快樂地笑、有趣的成分。

東賢 《約‧定～I Do》算是用比較輕快的節奏包裝的BL劇，劇中的每個角色都有自己的原罪。自己的原罪、價值觀和其他人的落差很大的時候，彼此就會碰撞出強大又激烈的火花。

（碩瀚在一旁認同的點頭）

**Q 請說說關於角色的揣摩。兩位在閱讀劇本的時候，對角色的第一印象是什麼呢？**

碩瀚 讀劇本時我第一次看到這個角色，覺得他非常見義勇為，是一肩扛起所有事情的大哥，如果身邊任何人出了事情或者被欺負，就一定會挺身而出。石磊給我的第一印象就是這樣。

東賢 金予真給我的第一印象是很難搞、很有原則，而且他一出場就想要震懾全場、掌控所有的人，是一個很有控制慾的角色。

**Q 是什麼原因讓你們決定接演這個角色呢？**

碩瀚 因為經紀人吧！（喂～碩瀚說完自己配音效，兩人都笑開了）就是……經紀人，不是啦！（兩人笑成一團，東賢在一旁幫碩瀚圓場，直說開玩笑開玩笑啦……要不要這麼「護妻」啊～）認真回

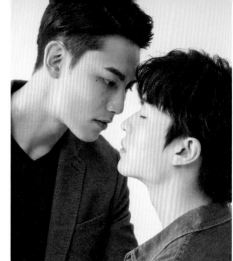

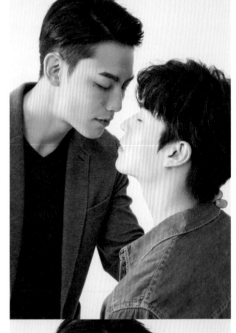

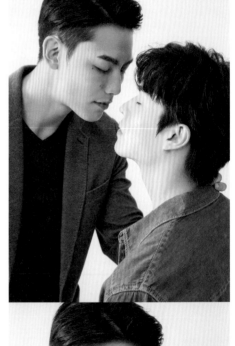

答，因為這是一個很特別的機會，而且這是台灣跟日本的粉絲可以一起看到我以演員身分演出的機會，希望能因此更拉近跟粉絲們的距離。

東賢　我覺得是看到劇本的時候，聽到金予真在旁邊呼喚我（東賢一臉認真的回答，碩瀚在旁邊不禁邊笑邊點頭），要我來試試看。我也在讀劇本的時候，跟這個角色的內心產生很多共鳴，就想挑戰看看。雖然在第二次徵選的時候，有點擔心自己不會被選上，但最後很開心能夠獲得演出這個角色。

Q　在演員徵選的時候，兩位第一次見到對方的印象是什麼？

東賢　那時候其實我們兩個被要求試了很多戲。雖然當天是首次見面，但感覺上還蠻不錯的，儘管當時不認識也不熟悉。

碩瀚　其實那時候什麼都還不確定，一見面就直接開始試戲⋯⋯

東賢　第一次見面的時候還不熟，覺得石磊就是有點客套。（笑）

碩瀚　（有些不好意思地笑著）初見面還是要有點保留，要裝一下。

Q　實際演出時，兩位遇到的最大挑戰是什麼？

碩瀚　應該是親熱戲的部分，我的螢幕初吻⋯⋯其實完全沒有經驗的情況之下，就只能見招拆招，帶著未知的心

情去面對，球怎麼來就怎麼接。

東賢 嗯……（沉思）

碩瀚 而且當下真的也無法克服緊張啊！親密戲跟肢體接觸真的是我很大的挑戰。

東賢 對我來說，挑戰有分小挑戰跟大挑戰。（笑）小挑戰是金予真本人啊～有很多的原則跟規則，這跟我自己不喜歡束縛的個性其實很不合。大挑戰就是金予真用什麼樣的角度去看這世界，跟他經歷過什麼樣的事情，讓他展現面對外界的態度，這個連結點是我需要去尋找的，算是蠻大的挑戰。

Q 飾演金予真／石磊的時候覺得自己跟這個角色的性格很像嗎？有沒有找到什麼相近或相反之處？

碩瀚 我和石磊比較相似的地方算是外放、活潑的個性，都用比較積極正向的樣子展現在大家面前，不會讓大家看到自己的傷痛或不開心的事情。比較不像的地方應該是石磊太見義勇為了！現實生活中如果遇到相同的情況，我不會像石磊不顧一切的路見不平，我可能會看看自己能不能接受，能接受就留下，不能接受就離開。

東賢 沒想到……總監變伴侶，就再也離不開了。（笑）

碩瀚 原來石磊是這麼有心機的嗎？

東賢：一年後拿下總監的位置讓金予真流落街頭……？請收看《約·定～I Do》第二季……（兩位自編自導完都哈哈大笑，好不容易才被工作人員拉回正題）

東賢：回到金予真這個角色，我跟金予真的連結點應該就是有自己的固執和偏執。我跟他不像的地方真的太多了……我真的沒有那麼不講理和情緒化。

Q 彼此一起演對手戲時，有什麼想法？有發生什麼難忘的回憶嗎？

東賢 最難忘的事情……如果要說印象深刻的一場戲，不僅是劇情本身就深刻，更加難忘的是碩瀚拍完的反應。讓我覺得有趣而難忘，那就是碩瀚整個拍完之後腦袋空白，所以這場戲變成了我自己獨有的寶藏，我也變成了碩瀚的記憶卡。（笑）一場非常激情的戲……

碩瀚 東賢是比較穩紮打的演出，排練時是怎麼演的，通常不會離太遠，跟我常跑出來的即興演出不同，給人很安心的感覺。比較難忘的真的就是我們剛剛說的那一場……

東賢 是身體記得嗎？（東賢嘴角露出微妙的笑意）

碩瀚 不是～這是我唯一不記得的啊！……所以變成難忘的記憶……（東賢笑到搗著額頭彎下了腰）

Q 本劇的設定是一個「愛就是愛，無關性別」的世界觀，這對你們在塑造角色時有什麼影響嗎？

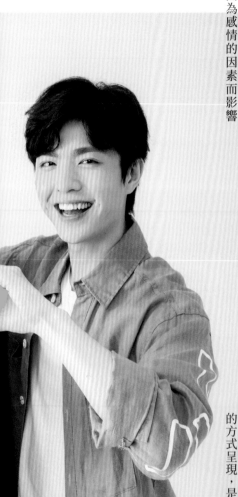

碩瀚 我覺得可能石磊在過程中有過糾結，但沒有太大的影響。

Q 兩位如何看待「金予真」與「石磊」這兩個角色碰撞出的火花，以及他們跌跌撞撞的感情？

東賢 這個世界觀其實會透過腳本和劇情的走向自然傳達給觀眾，我們演員的本分就是演好每一場戲，這個觀念自然而然就會透過我們的演出，傳達出去。

Q 對於「單身公約」的看法如何？

碩瀚 對石磊來說，這真的是⋯⋯爛！透！了！

東賢 不過對金予真來說，其實是不合邏輯但合情合理，單身公約的立意就是不希望員工因為感情的因素而影響到工作。

碩瀚 寧可我負石磊，也不願石磊負我⋯⋯（笑）

東賢 畢竟金予真受了這麼重的傷，這是可以被合理化的。

碩瀚 我覺得他們兩個對於感情的態度都太被動了。特別是以石磊的角度來看金予真，一個有感情經驗一個是感情白紙，但有經驗的人反而更顯得被動。

東賢 我反而非常能夠理解金予真的被動，在感情上身心重創的情況之下，面對下一段感情來臨的時候，真的會裏足不前，更難跨出那一步，因為先跨出那一步的人就越受傷了。被愛的一方感覺受的傷會比較少。

Q 拍攝時最喜歡或覺得最棒的地方是什麼？有沒有和劇組成員們發生什麼有趣的事？

碩瀚 雖然劇組有很嚴肅的地方，但偶爾大家開玩笑講起垃圾話，還是挺歡樂的，大家的感情也因此更融洽。

東賢 大家一起丟創意一起碰撞的過程，以及一起把每一場戲都用最美好的方式呈現，是我覺得最珍貴的地方。

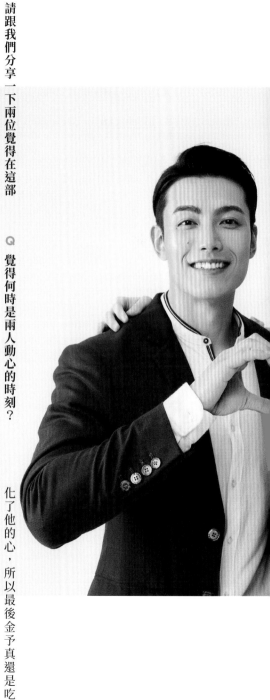

Q 請跟我們分享一下兩位覺得在這部戲中最觸動心弦的一幕？

碩瀚 我會選石磊跟媽媽出櫃的那一場戲，相信會觸動蠻多人的。因為爸爸媽媽在你自我懷疑或者你跟別人不一樣的時候，他們依然是你最大的支持，這個部分我覺得應該很多觀眾會被感動。

東賢 最觸動心弦的一幕……應該是金石第一次見面時，金予真當時深陷情傷，在不經意中看到石磊的笑容，雖然沒有完全被治癒，但內心卻感到很溫暖。

Q 覺得何時是兩人動心的時刻？

碩瀚 我覺得石磊是循序漸進的產生感情，並不是某一刻的突然動心，而是在相處的過程中對金予真慢慢改觀、漸漸出現好感，到最後真的產生了感情，並不是突然間陷入愛情。他的心動是漸進式的。

東賢 金予真動心的那一刻應該是看到石磊煮飯的那一幕，金予真獨自一個人在國外生活太久，第一次有人替他煮飯而且煮了一整桌，雖然金予真對食物非常挑剔，還有當時他的心牆也還沒有卸下，但是石磊還是稍微融化了他的心，所以最後金予真還是吃了。應該就是那一刻開始動心的。

Q 若您是金予真或石磊的朋友，有什麼話想對他們說嗎？

碩瀚 我會對石磊說，勇敢一點！依照你心裡所想的去做！

東賢 應該只需要跟金予真說一句：「你真的辛苦了！」

碩瀚 真的～就是這一句話！只要這一句就夠了！

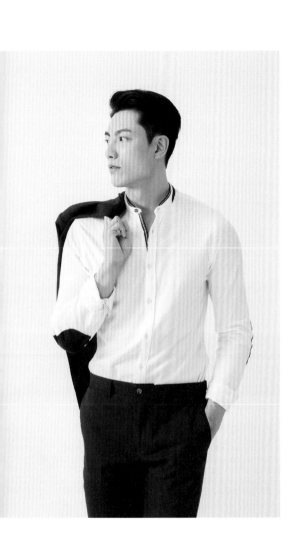

【關於人格】

**Q** 聽說黑沃的店貓萬萬非常受歡迎呢。若要用一種動物來形容自己，會是什麼動物？為什麼？

**碩瀚** 小猴子！為什麼前面要加「小」字呢？因為感覺比較可愛。（笑）不然只有猴子感覺太野性了。

**東賢** （小小聲）潑猴……（兵！挨了碩瀚一掌）如果是形容我自己的話，就是

黑豹！（碩瀚在旁邊雙手握拳放胸前，模仿電影《黑豹》中主角的動作）而且如果你同時看到兩隻以上黑豹出現，就是……在交配期……（以下東賢內心畫面因為18禁遭到馬賽克）

**碩瀚** （依然苦惱中）石磊像小狗嗎？

**東賢** 有點像……

（工作人員補充道：其實工作人員們覺得石磊像犀牛。）

**東賢** 像犀牛是因為犀牛視力不好嗎？

因為視力不好所以會隨便衝撞然後才會愛上金予真……（嗚嗚，東賢作勢假哭）

**碩瀚** （一旁落井下石）石磊會愛上金予真的原因，原來是因為像犀牛視力不好……誤打誤撞……哈哈哈哈哈！

**Q** 用一種動物來形容自己劇中角色的話，又會是什麼動物呢？

**東賢** 我覺得金予真像「隼」，翱翔獨

霸天空，傲視群雄的樣子。

**碩瀚** 嗯……（苦惱中）

**Q** 請用一種動物來形容對方？

**碩瀚** 金剛吧！外表看起來很兇猛，但其實很顧及身邊的人、對身邊的人很好。外表壯碩，但內心很溫暖。

**東賢** 小王子的狐狸～其實真的變像的地方是在被豢養之前，他很客套很有距離感，雖然明白這是社交行為，但熟悉了之後就能知道他內心柔軟的地方。

The interview 1.

Q 請跟大家分享你們喜歡的人的特質
或類型？

東賢 我喜歡的人的特質是聰明、長頭
髮～優、身高不限、成熟、單純……

碩瀚 這邊幫你上一個徵友條件的
CG（手畫框框）。

（所以男生也要長頭髮？）

東賢 適合留長髮的男生也是可以的。

碩瀚 我希望我喜歡的人是會照顧人、
善解人意跟包容，雖然不是一定要照
顧我啦～（笑）

Q 關於戀愛，兩位是勇敢追求的一方，
還是希望被追求的一方呢？為什麼？

東賢 應該是看每一次的狀況，有時候
我主動，有時候對方主動。

碩瀚 大部分的情況下，我會選擇主動
吧！雖然被動的被追求是蠻爽的，但
是我通常是主動的那一方。

Q 兩位在戀愛上有死穴嗎？被點到
之後就會無條件心動到不行、馬上投
降的那種。

碩瀚 我還蠻看感覺的，沒有特定的死
穴吧！

東賢 嗯……我也是沒有特定的……可
能前五分鐘有效的，下五分鐘就失效。
如果被掌握死穴就完蛋了，哈哈～

碩瀚 沒錯！不能被情緒勒索（？）

Q 《約·定～I Do》的背景是金工
坊，平常兩位對金工感興趣嗎？遇到
喜歡的人也會想手作飾品送給對方嗎？

碩瀚 我對金工還蠻感興趣的，平常也
會戴項鍊或戒指。如果要送給另外一
半禮物，我會尊重對方的意願，以對
方為主。如果興趣跟我一樣，我們可
以一起去做同樣的事情，不過如果對
方不喜歡，我不會勉強他跟我做一樣
的事。

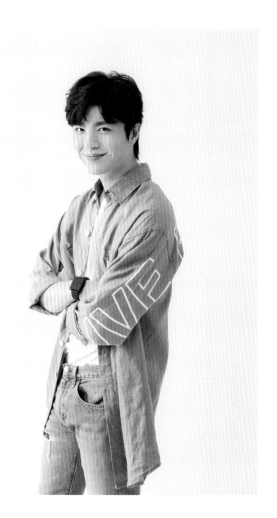

東賢　在拍戲之前，我完全沒有接觸過金工。這次因為拍戲有機會可以接觸，敲敲打打的其實很有趣，而且會有種強迫症，想把每個字都打在準確的位置上。兩個人一起去做這件事情真的蠻有趣的，如果要送碩瀚禮物的話，我應該也會選戒指，打上劇名，一個有紀念意義的戒指。

Q　平常如何稱呼對方呢？

東賢　石老師。

碩瀚　金師傅。

東賢　其實這是從第一天進劇組開始延續下來的稱呼……

碩瀚　很屬於我們的稱呼。（笑）

Q　休假時會做些什麼？最近有什麼熱衷的事情？兩位私底下有什麼互動嗎？

碩瀚　嗯……打球、健身、看電影。而且這題我可以幫東賢回答（伸手拍著東賢的肩膀），就是健身、健身、健身！

東賢　謝謝你幫我回答。（笑）

碩瀚　熱衷的事情～一樣是健身、健身、健身～哈哈哈……

東賢　其實我們之間的互動和快樂蠻簡單的，就是健身宅！

碩瀚　除了健身就是看影片吧！

Q　相處時，對方有沒有做過哪些讓您覺得特別貼心或感動的事情？

碩瀚　東賢就是一個非常貼心的人，常會有貼心的小舉動，讓人覺得很溫暖。照顧大家無微不至，例如說我的臉上沾了睫毛，他會幫我拿下來。

東賢　我是跟他相處了一陣子之後，才發現他真的是一個非常單純的人，沒有距離感而且他的喜怒哀樂都形於色，沒有什麼心機。很有幽默感甚至會自我調侃，我很喜歡他這樣純粹跟單純的個性。

Q　對方身上有您喜歡的地方／部位，或者喜歡的特質嗎？

東賢　就是這個笑容（指著臉上掛著笑容的碩瀚）。這笑容真的太無解了！如果真的在一起的話，真的會很焦慮這個笑容出去外面到處放電。

碩瀚　這根本就是相對的！他不只這個（指著東賢的臉）、還有這個（指著東賢的身材）、他如果出去外面根本就需要戴口罩，不准拿下來，而且不能隨便展露身材！太引人遐想了，不能這樣，只能穿羽絨衣出門，夏天也一樣！

Q　假如有一天醒來，發現自己的靈魂和對方互換了，會想做些什麼事情呢？

（聽到題目之後，兩個人搖頭直說對方完蛋了，還笑著剪刀石頭布，要輸的人先講，結果東賢輸了。）

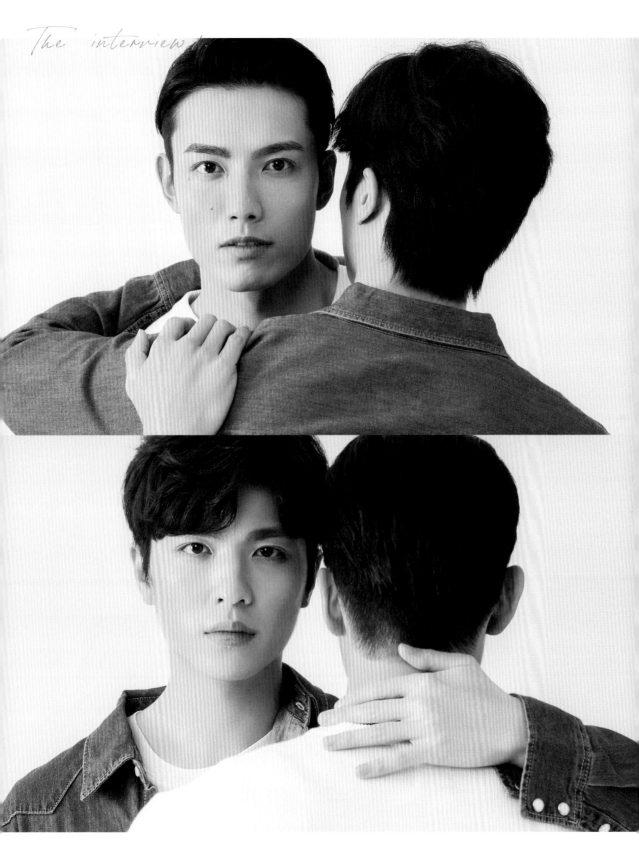

東賢 先去健身！（笑）

碩瀚 我要說明一下～（立刻抗議）我真的平常也是有在健身，只是沒有像他那麼熱衷，如果靈魂互換，他一定會給我一個美國隊長的身體！

東賢 我們說的是靈魂互換，因為靈魂還是我，我一定會想健身啊！健身完就去翻碩瀚的手機通訊錄，看他平常最常跟誰聯絡，然後把他的朋友們約出來，從朋友的口中更瞭解他，然後在靈魂歸位的時候，送給他一個美國隊長的身體。（大笑）

碩瀚 你真的完蛋了。如果靈魂互換的話，我每天一大早就要吃五桶高熱量的冰淇淋，什麼口味熱量最高就從那個開始吃～（一臉認真），中午喝可樂吃漢堡、晚上大嗑鹹酥雞！我會還給你一個「胖索爾」。

東賢 你蠻壞的！

碩瀚 我是為了給你一個重新鍛鍊的目標。（笑）

Q 最後有沒有什麼話想對支持這部戲的觀眾說呢？

東賢 《約・定～I Do》真的是我們劇組所有人用盡全力拍攝出來的電視劇，希望大家都可以喜歡這部電視劇，並且分享給身邊的朋友們。

碩瀚 希望大家可以透過觀看《約・定～I Do》，分享我們在劇中所有的喜怒哀樂，請大家多多支持，謝謝。

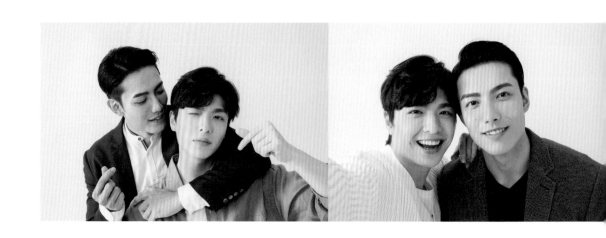

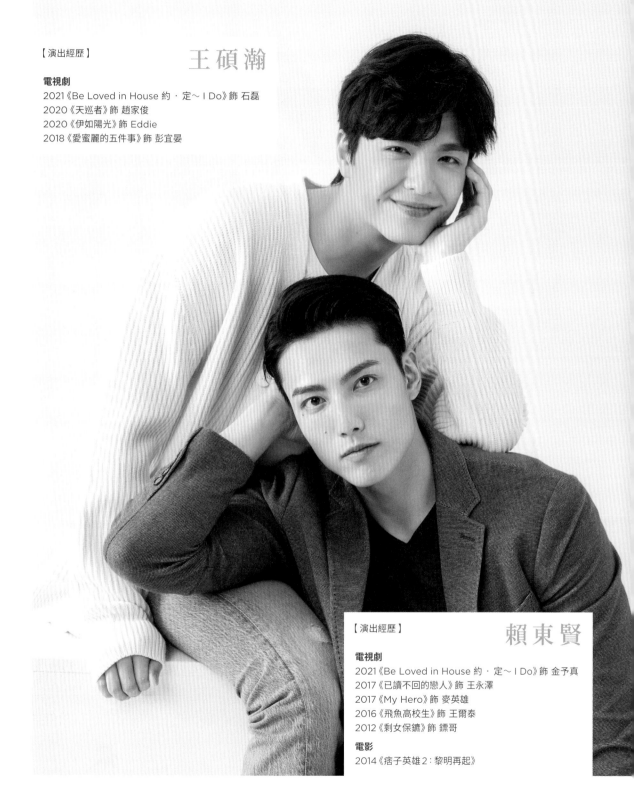

【演出經歷】　　　　王碩瀚

**電視劇**
2021《Be Loved in House 約・定～ I Do》飾 石磊
2020《天巡者》飾 趙家俊
2020《伊如陽光》飾 Eddie
2018《愛蜜麗的五件事》飾 彭宜晏

【演出經歷】　　　賴東賢

**電視劇**
2021《Be Loved in House 約・定～ I Do》飾 金予真
2017《已讀不回的戀人》飾 王永澤
2017《My Hero》飾 麥英雄
2016《飛魚高校生》飾 王爾泰
2012《剩女保鑣》飾 鏢哥

**電影**
2014《痞子英雄 2：黎明再起》

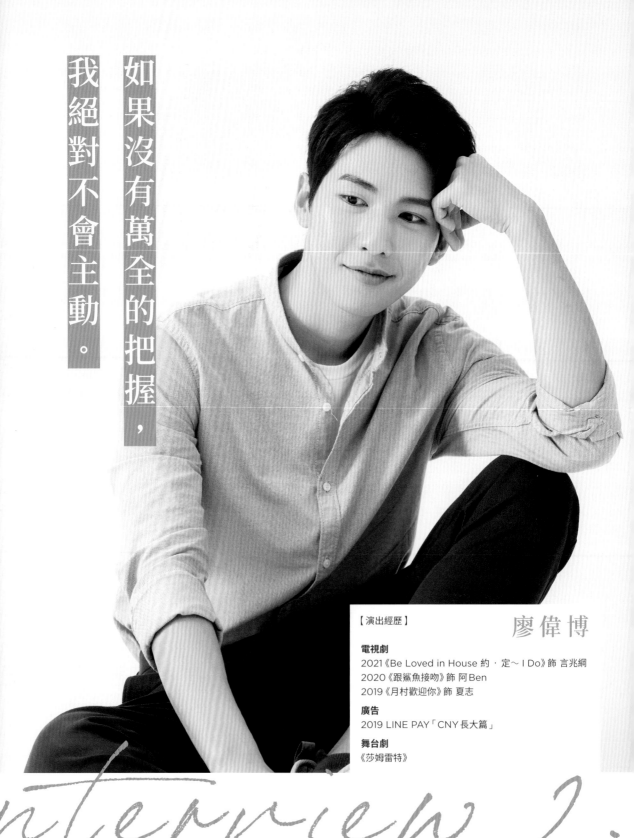

如果沒有萬全的把握，我絕對不會主動。

廖偉博

【演出經歷】

**電視劇**
2021《Be Loved in House 約・定～ I Do》飾 言兆綱
2020《跟鯊魚接吻》飾 阿Ben
2019《月村歡迎你》飾 夏志

**廣告**
2019 LINE PAY「CNY長大篇」

**舞台劇**
《莎姆雷特》

interview 2.

**Q** 請問您是如何理解和詮釋言兆綱這個角色？有什麼特別注意或下工夫的地方？

兆綱這個角色跟實際上的我在年齡還有「輩分」上落差比較大，兆綱在劇中是屬於比較「學長」、「老闆」的等級，在詮釋角色的時候，重心放比較多去詮釋兆綱成熟穩重的一面，我自己實際上比較悶騷，不過一旦熟起來就比較放得開，所以有時忘情的嗨過頭，會被導演提醒要穩重一點。兆綱這個角色其實算刀子嘴豆腐心，雖然外表偏冷，但其實都會照顧身邊的人。

我在準備這個角色的時候，原本以為是比較暖男和專情的角色，但跟編劇討論之後才發現，兆綱這個角色是玩心比較重的、會對「自己的菜」做出親密動作，甚至咖啡廳的貓都可以成為一種「武器」。哈哈～

**Q** 您覺得自己跟言兆綱這個角色有什麼相似之處和不同的地方呢？

我跟兆綱的相似之處應該是我們都很樂於助人，比較不會把自己的負面情緒丟給別人。最大的差異應該是我比較被動，不像兆綱在感情上會主動出擊。如果沒有萬全的把握，我絕對不會主動，我偏向被追啦～（笑）

**Q** 演繹言兆綱這個角色時，導演或編劇有沒有給您什麼印象深刻的建議？

**Q** 您和飾演午思齊的杰恩一起拍戲時，彼此溝通和互動的狀況如何？拍攝時有沒有特別注意的地方，或令您印象深刻的小故事？

我跟杰恩還蠻有話聊的，我們都喜歡動漫和小狗，所以在現實生活中我們很常聊天互動，拉近距離也培養默契。我們都很喜歡《進擊的巨人》這部動漫，推薦給大家。（突然自己歪樓起來）哈哈哈哈～

我跟杰恩的溝通，杰恩比較被動，可能因為我年紀比較長，所以他會想先聽我的想法，不過越來越有默契之後，只要稍微溝通一下就能很快進入狀況。

**Q** 拍戲現場氣氛如何？有沒有令您印象深刻的小故事？

*The i*

記得有一天拍戲拍到要翻班（跨日拍攝），那天晚上的宵夜是臭豆腐，我其實非常想吃，但剛好接下來要拍吻戲，杰恩就一直逼我不能吃，到現在我都對於那天晚上沒能吃臭豆腐耿耿於懷！哈哈～

**Q** 《Be Loved in House 約‧定～I Do》劇中有很多令人臉紅心跳的場景，請為觀眾們選出您心目中的粉紅泡泡第一名。

最精采的當然是主 CP 從海邊回來的那場戲，那濃烈的情感真的會讓人臉紅心跳，渲染力 200%！

**Q** 請和我們分享在《Be Loved in House 約‧定～I Do》劇中，您最喜歡的一場戲或一句台詞。

我最喜歡的一場戲是，原本兆綱和思齊冷戰中但後面卻演變成有點激情

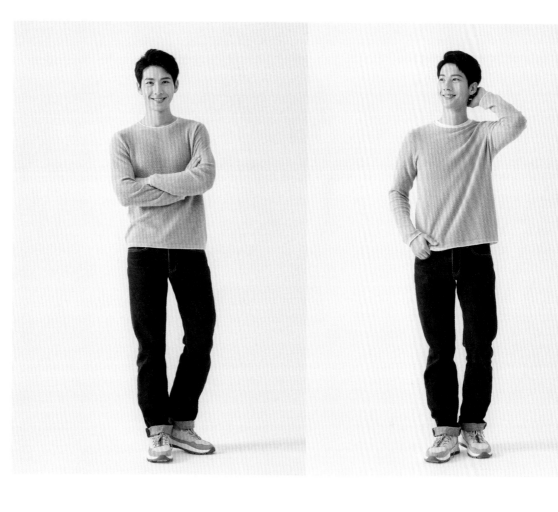

Q 最後，請跟《Be Loved in House 約‧定～ I Do》的觀眾介紹「身為演員的您才知道」、「注意看這裡的話戲會更有趣」的部分。

我剛講的冷戰那一場戲，雖然最後是用吻解決了。但那一幕結束的時候，他的內心有了一些變化，他原本不相信愛情，但是在那個吻之後，有些事改變了。大家可以觀察兆綱臉上的表情。另外就是思齊的一些可愛小動作，例如害羞不敢擁抱兆綱而是捏衣角的這種小動作，很可愛的，大家可以多注意這些有趣又可愛的地方。

的感覺。那個情感上的反轉變化讓我覺得很難詮釋，但也最喜歡那一場戲的感覺。（謎之音：BL 劇中沒有什麼事情是一個吻不能解決的。）如果有，就是兩個或三個⋯⋯哈哈哈哈，親下去就是了。

小綿羊吃定大野狼？

余杰恩

【演出經歷】

**電視劇**
2021《Be Loved in House 約‧定～I Do》飾 午思齊
2019 Vidol 網劇《家教哥哥來我家》飾 余杰恩

**廣告**
網路廣告「老虎牙子」

*interview 3.*

Q 請問您是如何理解和詮釋午思齊這個角色？有什麼特別注意或下工夫的地方？

我覺得午思齊是一個蠻「悶騷」的人，一開始會害羞、慢熱慢熟，但是只要熟了就會展現出自己真實的一面。我其實也算是個「悶騷」的人，所以演出時有特別把自己「悶騷」的部分表現出來。

Q 演繹午思齊這個角色時，導演或編劇有沒有給您什麼印象深刻的建議？

他們建議我把這個角色想像成討人喜歡、眼睛水汪汪有溫暖感覺的小狗小貓。在拍攝的時候，印象很深刻有一場戲我抓不到感覺，一直重來需要調整，那時候副導演就走過來跟我說：「小狗～小貓～」讓我馬上抓到重點。（笑）

午思齊應該就是單純的喜歡言兆綱，非常單純的攻。如果午思齊一早就知道言兆綱的心意，可能就會整個風流掉了！哈哈～

Q 您覺得自己跟午思齊這個角色有什麼相似之處和不同的地方呢？

最像的部分應該是有時候會太活在自己的世界，而且內心小劇場很多，常常現場已經進到下一場了，我還在自己的小世界沒有出來。（笑）

我跟午思齊最不同的地方，應該是午思齊這個人太單純了，完全無法接收到言兆綱的暗示！（笑）甚至一直到結婚後，都還停留在努力被開發的狀態。

Q 您覺得午思齊是被言兆綱的什麼地方吸引？

一開始是被騙（？）哈哈～也不能說被騙。應該是一見鍾情加上受到言兆綱的關心和溫情攻勢，所以就「暈船」了！「暈船大王」來著！午思齊很活在自己的世界裡面，突然出現了一個對他的關懷備至的人，就很容易被打動，把真心完全交付出去。

Q 您詮釋的午思齊比言兆綱主動，內心的狀態是什麼？

Q 您和飾演言兆綱的偉博一起拍戲時，彼此溝通和互動的狀況如何？拍

Q 攝時有沒有什麼特別的地方，或令您印象深刻的小故事？

我們兩個家住得很近，開拍之前常約見面吃飯逛街聊天培養默契，連我家的狗都一直撲向他。（笑）

我們也很常把握時間一起練習腳本對詞，印象很深刻的是定裝完那天，我們趁空檔在國父紀念館的石椅上對戲，而且對得很認真。旁邊都是練習跳街舞的高中生，他們可能覺得我們兩個很奇怪吧！哈哈～

拍吻戲之前，我們也會先稍微討論一下「動線」，讓拍攝可以很順利。

最有趣的是，我們因為聊了很多，太

瞭解彼此，反而都覺得彼此真實的內在才更適合對方的角色，應該互換一下。（笑）

Q 您覺得偉博是一位有著什麼樣魅力的演員呢？

跟偉博成為朋友之後，就會覺得他是一個「很真」的人！會讓我能夠很安心的跟他交心。其實後來在拍攝現場，如果他不在，我也會覺得有些不安，發現原來他其實是很能給我安全感的人。

Q 拍戲現場氣氛如何？有沒有令您

印象深刻的小故事？

剛上戲的初期非常害怕，大家的氣氛也都很凝重，有時候低氣壓還會一直持續到下戲回家。不過拍攝現場有很多的食物，還會一直不停被餵食，有一次拍吻戲之前，現場竟然有臭豆腐、麵線這些好吃的食物，讓我不得不警告偉博拍戲前不准吃！不然一定會因為味道狂NG啊～

Q 《Be Loved in House 約·定～I Do》劇中有很多令人臉紅心跳的場景，請為觀眾們選出您心目中的粉紅泡泡第一名。

第一名應該是午思齊戴貓貓耳跨坐在兆綱身上的那一場！非常的午思齊風格！

Q 請和我們分享在《Be Loved in House 約·定～I Do》劇中，您最喜歡的一場戲或一句台詞。

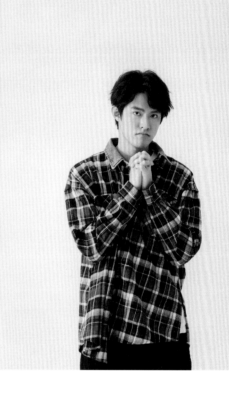

印象最深的是我在廚房煮飯給兆綱吃的那一場戲，因為食物噴出來黏在兆綱臉上，他還要盯著黏在鼻頭的食物鬥雞眼，真的非常好笑，我們真的憋笑到快要內傷才沒有NG！至於印象最深刻的台詞，有一句走在咖啡廳外面的台詞，是我被要求作功課然後自己講出來，不是劇本上原本寫好的，台詞大概是說：「沒有所謂的初戀，只要是真心以待，每一場戀愛都是初戀。」這句話我覺得非常的「午思齊」。

**Q 最後，請跟《Be Loved in House：約・定～I Do》的觀眾介紹「身為演員的您才知道」、「注意看這裡的話戲會更有趣」的部分。**

午思齊有很多「手部」的細節很值得一看，大家看劇的時候可以特別關注一下！

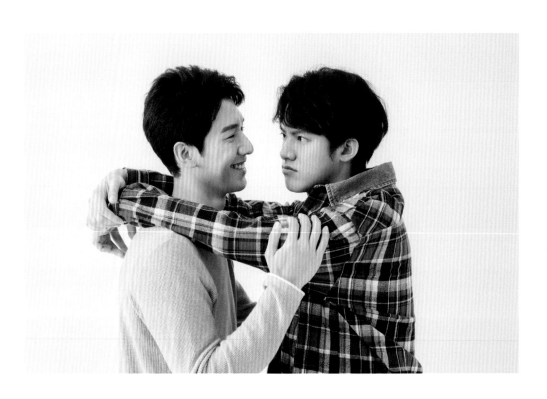

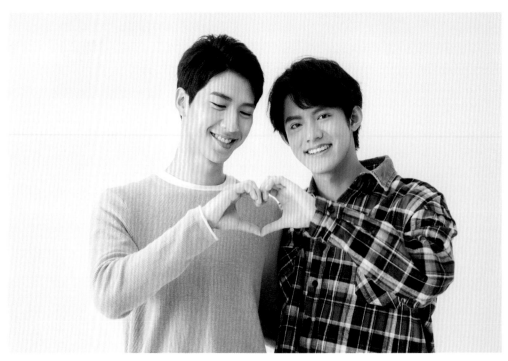

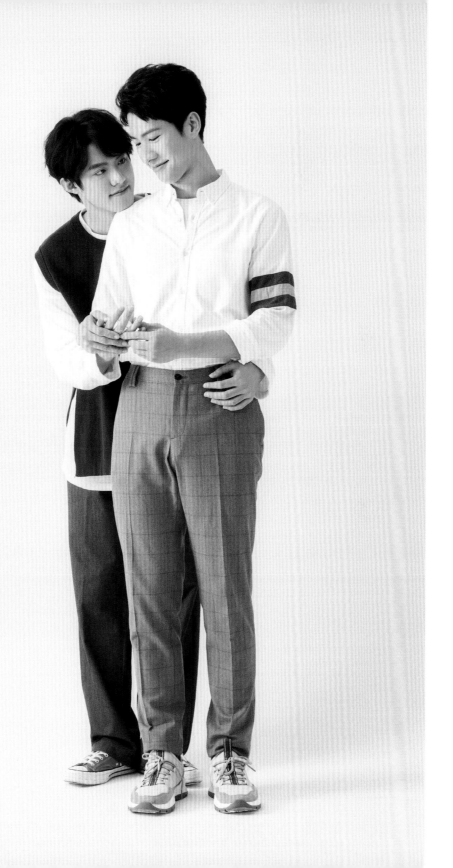

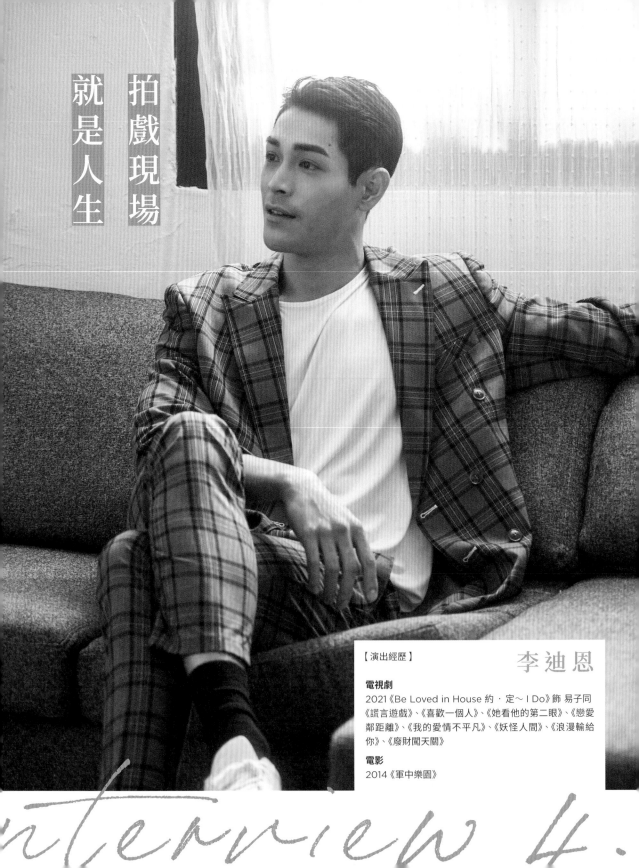

拍戲現場<br>
就是人生

李迪恩

【演出經歷】

**電視劇**<br>
2021《Be Loved in House 約‧定～I Do》飾 易子同<br>
《謊言遊戲》、《喜歡一個人》、《她看他的第二眼》、《戀愛鄰距離》、《我的愛情不平凡》、《妖怪人間》、《浪漫輸給你》、《廢財闖天關》

**電影**<br>
2014《軍中樂園》

Q 請問您是如何理解和詮釋易子同這個角色？有什麼特別注意或下工夫的地方？

易子同在劇中跟其他角色有許多的碰撞，但他並不懼怕，只是笑笑的面對其他人的情緒，因為只有他自己知道過去造就了什麼，還有自己現在為何而來。

這個角色比較需要特別下工夫的地方，是易子同需要一直隱藏自己的真心，需要不斷隱藏對自己喜歡的人的感情，因為希望對方可以很好，得到渴望的幸福。這個狀態是我在詮釋這個角色時需要特別注意的地方。

Q 演繹易子同這個角色時，導演或編劇有沒有給您什麼印象深刻的建議？

易子同在劇裡面是一個比較神祕的人物，他的神祕感導致我在詮釋的時候，常不小心「太過用力」反而顯得太過邪氣。我很感謝導演跟編劇，在現場的時候提醒我、給我建議，使我在詮釋的時候有更多的想法和讓大家有心動的感覺。真的非常感謝導演跟編劇，把我拉回來，不能「奸」起來，不然就太不適合易子同這角色。

Q 您覺得自己跟易子同這個角色有什麼相似之處和不同的地方呢？

跟易子同的相似之處應該是我也是屬於坐不住的人，但易子同的坐不住是有方向和目的性的積極，我是單純好動而已。（笑）另外我跟易子同相似的地方應該「高帥」我有，但「富」的部分，他是真的富，而我只有腹肌的「腹」（摸肚子）就是了，哈哈哈哈～感情方面，我對於過去就是過去了，不會出現在前任的生活圈，這應該就是我跟易子同不一樣的地方。

Q 您和飾演金予真的東賢一起拍戲時，彼此溝通和互動的狀況如何？拍攝時有沒有什麼特別的地方，或令您印象深刻的小故事？

我們的溝通狀況……我覺得～非常有愛。（笑）

因為我們會事先聽對方分享關於角色的想法和對每場戲的感受，再討論怎麼詮釋能夠讓觀眾最有感覺，我覺得我們的溝通很有愛，像煙火一樣，很短但是很美。

我們拍戲的時候，其實會有一些自己的偏限或者盲點，但多虧了導演和製作人，給我們很多的提點。讓我們可以用不同的面向去思考詮釋的方式，擦出更多的火花。當然事前的討論也給我們非常多的幫助。

Q 拍戲現場氣氛如何？有沒有令您印象深刻的小故事？

有很歡樂的時候，也有很嚴肅的氣氛，因為每一場戲要呈現的效果不同。情感戲分比較重的時候，導演會希望我們專注在角色上，拍戲現場其實就是人生嘛～五味雜陳！

對我來說印象很深刻的是大家一起的野餐戲，我進劇組的時間比較晚，跟大家一起相處的時間比較少，所以那天的氣氛非常好，拍完戲之後我還念念不忘的在旁邊一直拍照。

Q 《Be Loved in House 約・定～I Do》劇中有很多令人臉紅心跳的場景，請為觀眾們選出您心目中的粉紅泡泡第一名。

我進劇組時間不長，但是我有很多可以自由遊走的時間，所以可以看到很多名場面。不管是兆綱跟思齊的甜蜜小情小愛，或者是金石CP各自的幻想畫面跟劇情，真的看得我也是臉紅心跳，大家真的可以期待一下！

Q 請和我們分享在《Be Loved in House 約・定～I Do》劇中，您最喜歡的一場戲或一句台詞。

我最喜歡的是有一場我跟石磊在酒吧的戲。那是我進劇組之後拍攝的第一場戲，也是我跟石磊在整部劇中最主要的對手戲，那一場戲裡我們有很多的講述跟分享，對於金予真這個人的感受。過程當中情感流動的氛圍，讓我自己都很感動，覺得WOW～如果金予真和石磊兩人在一起，我也會祝福他們。裡面有一句台詞是：「是你，我覺得可以。」雖然我講錯成了「是你，我可以。」（拍手大笑）真的是我印象最深刻和最喜歡的。

Q 最後，請跟《Be Loved in House 約・定～I Do》的觀眾介紹「身為演員的您才知道」、「注意看這裡的話戲會更有趣」的部分。

我在劇中出現的每一場戲都會影響到後續劇情的發展，請大家特別注意易子同出現的每一場戲。

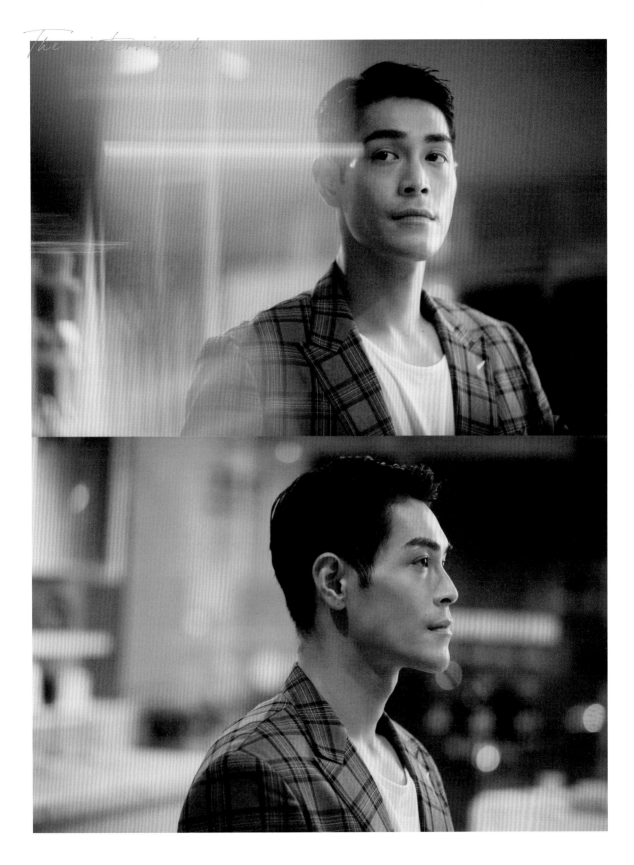

*2021.1.18* 東賢

我們這個膚色差真的是……讓我忍不住問碩瀚，你能不能再黑一點點就好？結果石老師居然神回說：「那我們下次拍的時候你再靠近我一點的不就解決了……」（偷撩？）

*2021.1.13* 東賢

那天我們說好，把相機當成神祕物品放在洞裡，而我們就是去一窺究竟，最後我們找到的是……兩隻大頭狗！

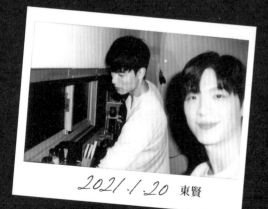

*2021.1.20* 東賢

我：請把我拍的很會做菜的樣子。
碩：好喔！你真的不會做菜？
我：相信我，你不會想試的！！

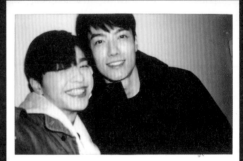

*2021.1.14* 東賢

我好奇問石老師為什麼拍拍立得你的臉都會曝光，他說因為他的笑容太燦爛了沒辦法，我雖然傻眼但是卻無法反駁。

# Polaroid diary

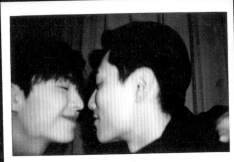

2021 .1 .27　碩瀚

走一個甜蜜路線～其實大部分的拍立得都
是這路線啦，但就是鼻子對鼻子有一個特
別的感覺……吧！

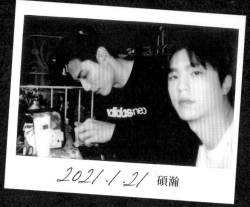

2021 .1 .21　碩瀚

金師傅上工前準備戴隱形眼鏡的珍貴畫
面～基本上我都是在家就戴好了，但金師
傅可能眼睛怕累，都現場才戴，才有機會
拍到這瞬間喔！

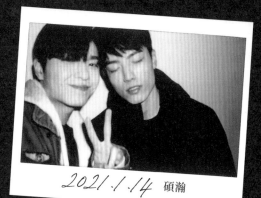

2021 .1 .14　碩瀚

趁金師傅睡著的時候偷偷來張帥氣自拍～
好啦其實我也不確定他是真的睡著還是假
睡，但我要相信他是真的睡著！

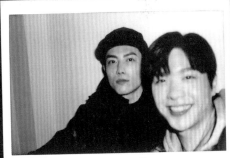

2021 .1 .23　碩瀚

嗯……這張真的是看不出意境對吧！其實
不瞞各位我也是！哈哈哈，反正就是賣弄
顏值的一張照片（喂～

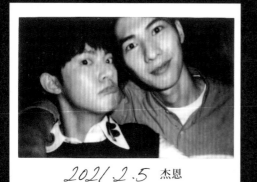

2021 2.5 杰恩

不是說好要扮鬼臉嗎^^居然敢騙我，這樣看我真的很像一個長不大的小孩耶！

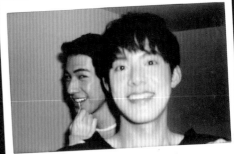

2021.1.30 偉博

這小子竟然趁我補妝的時候拍照留念……算了，看你笑得那麼開心，這次就先放過你好了～

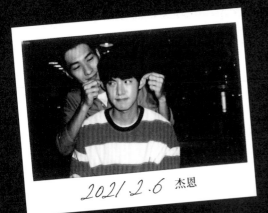

2021 2.6 杰恩

嗚嗚我的耳朵T_T！！休息時間中被抓住了！「最可愛的小飛象～♫」雖然被偉博跟大家這樣說應該算是誇獎，但一點都不開心啦！

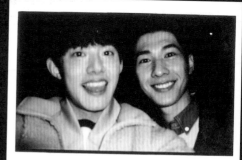

2021 2.1 偉博

不得不說杰恩掌鏡的照片都拍得不錯欸，還給我吐舌頭，會不會太可愛～晚一點去問劇組，這張照片我可不可以自留好了，哈哈～

# Polaroid diary

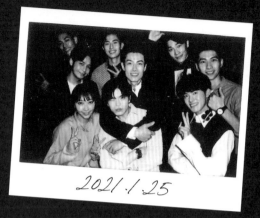

*2021.1.25*

約定好夥伴齊聚一堂！雖然今天通宵拍夜戲，互相打氣與笑鬧就是我們的精神來源啦（當然還有劇組的宵夜跟咖啡暢飲）……

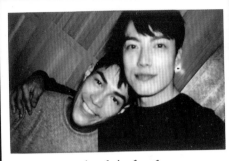

*2021.2.6*

收工後和大鳥依人的迪恩的甜蜜（？）合照，哈哈！在對戲的時候真的有很多火花碰撞，希望最終呈現出來的效果大家喜歡～

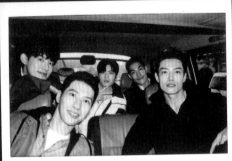

*2021.1.22*

移動去拍外景～當天超冷，拍完自己的cut馬上套上羽絨大衣，人手一杯熱飲。戲裡雖然衣服相當輕薄，但我們是在隆冬中拍攝的啊啊啊啊～

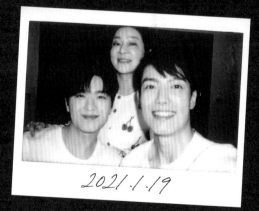

*2021.1.19*

各位觀眾，女！神！降！臨！跟彩樺姊對戲真的是最難忘的寶貴經驗，而且可以合法喊女神「媽」！！！到底有多幸運XD

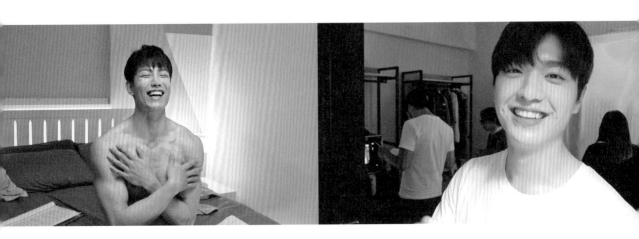

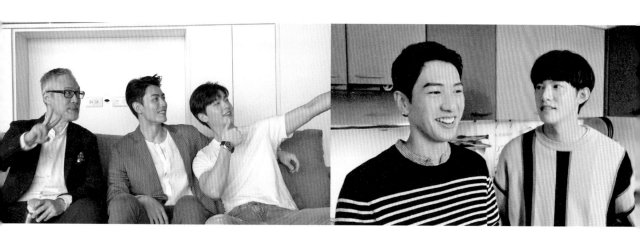

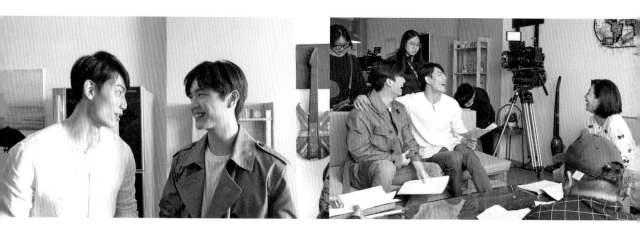

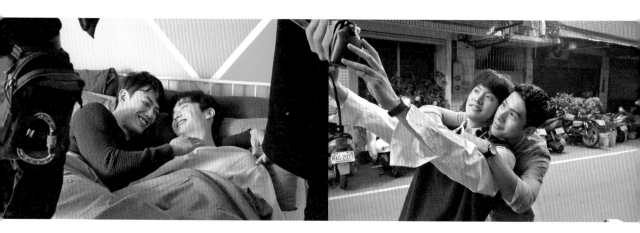

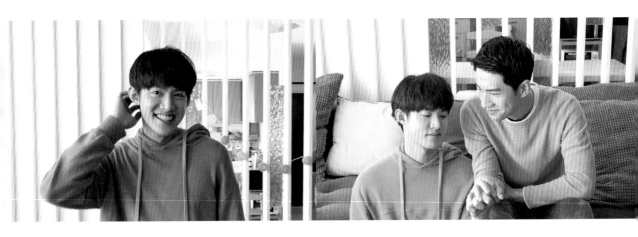
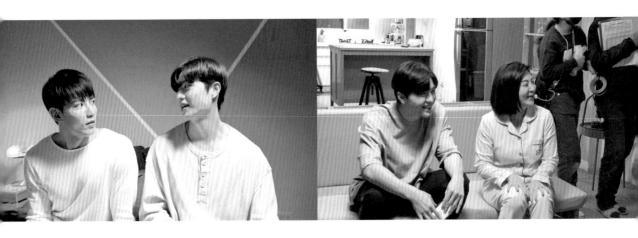
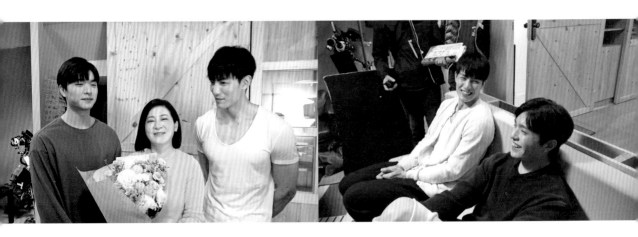

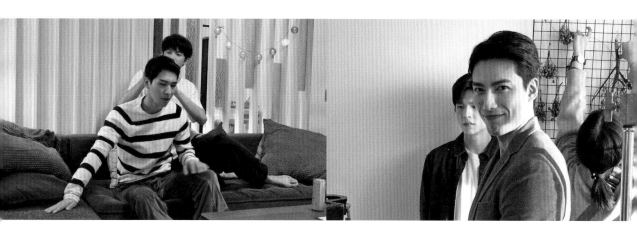

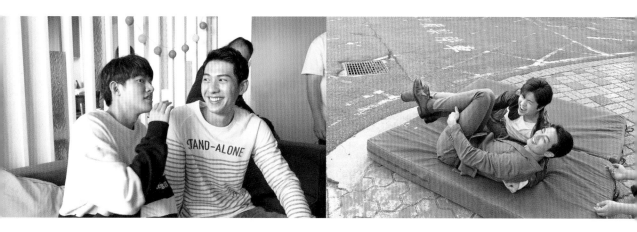

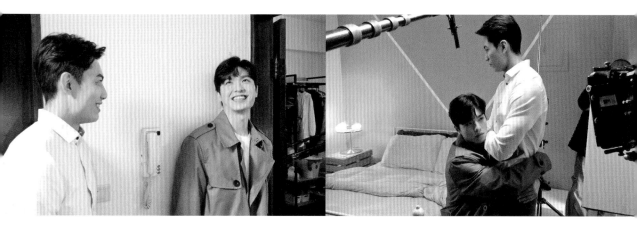

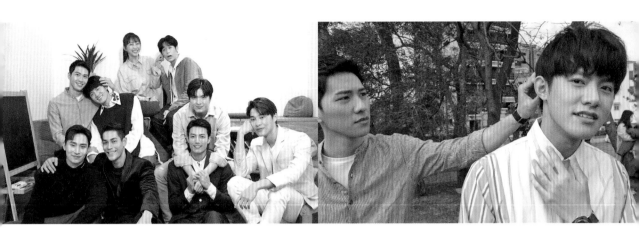

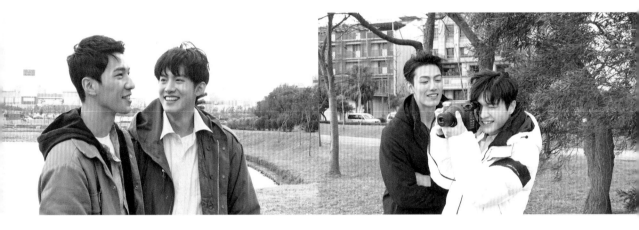

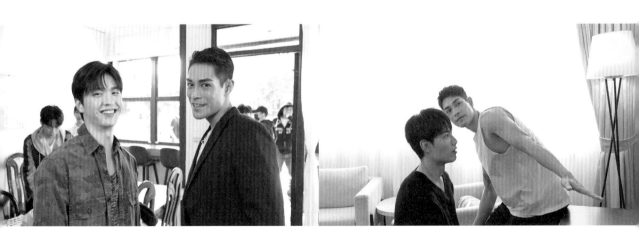

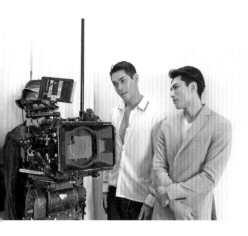
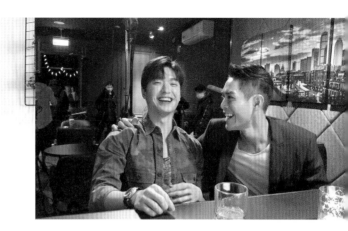
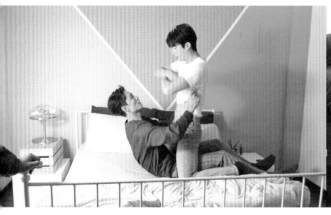
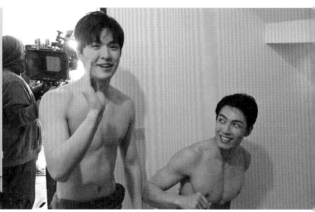
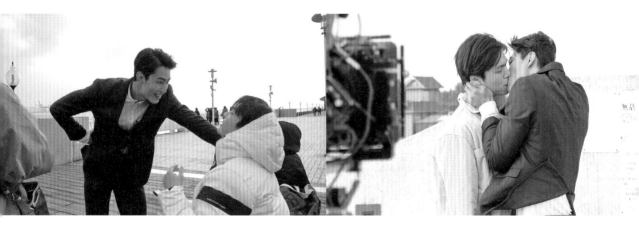

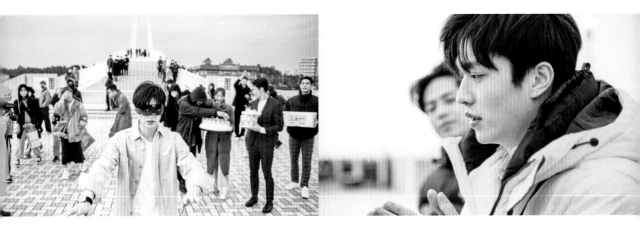

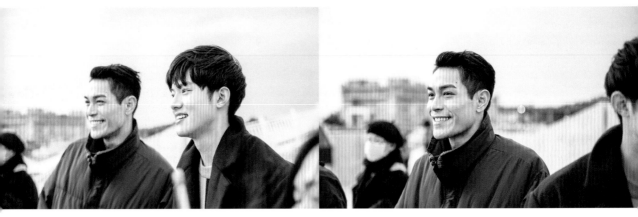

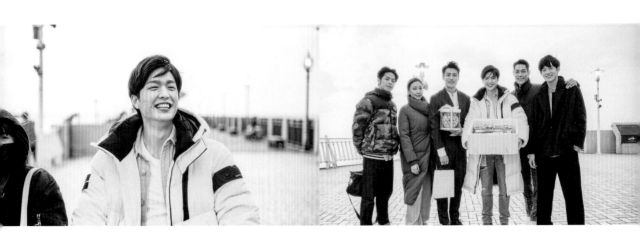

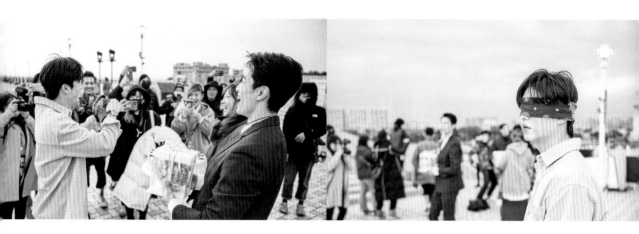

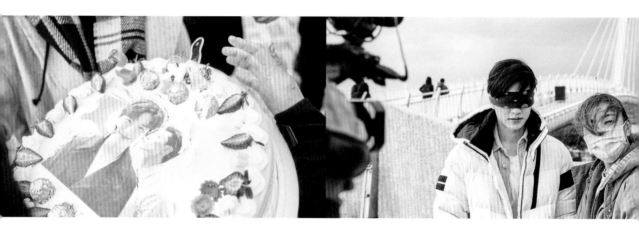

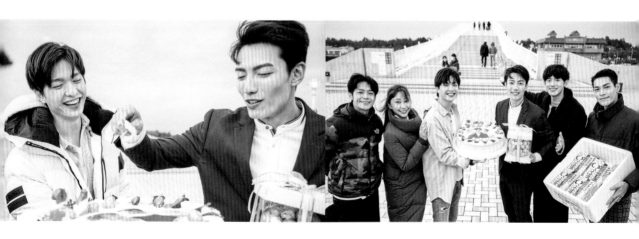

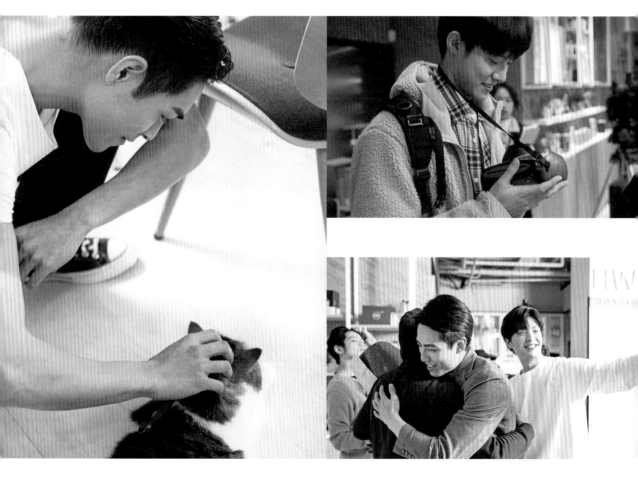

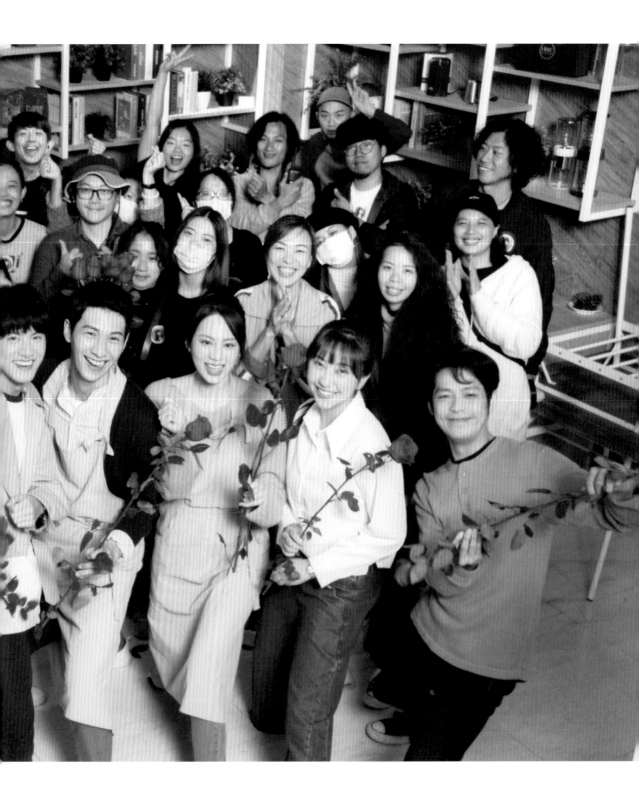

It's a wrap!

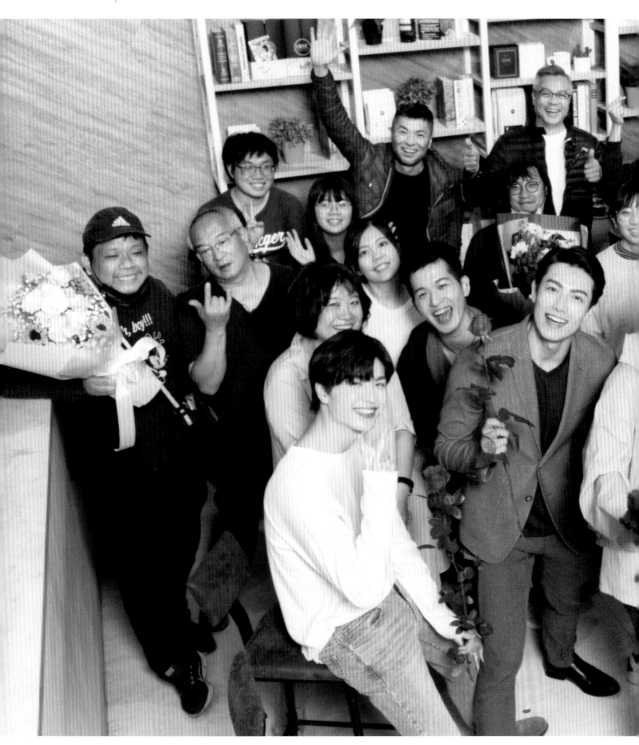

*To be continued*

戲劇出品｜SPO Taiwan、Vidol、科科電速股份有限公司
共同出品｜王牌娛樂事業有限公司
出品人｜香月淑晴、藍宜楨、黃國瑜
總監製｜王信貴
製作人｜宋鎵琳
監製｜洪采岑、陳啟超、馮英琪、江明玉
導演｜姜秉辰
編劇｜季電
內容顧問｜金京恩
製作公司｜腦漿娛樂製作有限公司
台灣播出｜Vidol、KKTV
日本播出｜Video Market、Rakuten TV

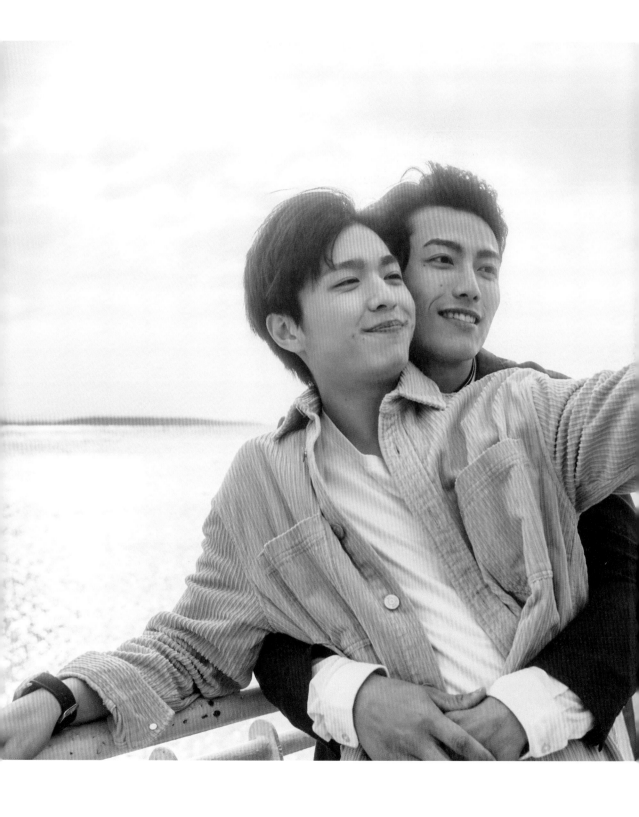

# Be Loved in House
## 約·定～I Do影像寫真 愛藏版
### OFFICIAL PHOTO BOOK

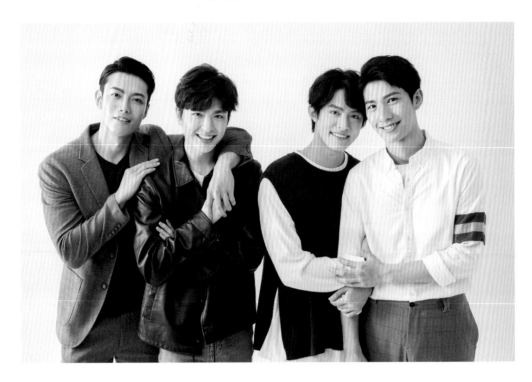

作者｜大方影像製作股份有限公司
主編｜一起來合作
圖文整理｜一起來合作、張琇鈞、陳苡柔、羅立婷
採訪整理｜Cake Wu
劇照｜楊登翔、果多人影像工作室
攝影｜楊登翔
美術設計｜D-3 Design
內容顧問｜宋鎵琳

發行人｜江明玉
出版｜大鴻藝術股份有限公司
發行｜大鴻藝術股份有限公司
台北市103大同區鄭州路87號11樓之2
電話｜(02)2559-0506
傳真｜(02)2559-0508
E-mail｜service@abigart.com

總經銷｜高寶書版集團
台北市114內湖區洲子街88號3F
電話｜(02)2799-2788　傳真｜(02)2799-0909
印刷｜卡騰彩色印刷有限公司

2021年8月4日 初版　Printed in Taiwan
定價420元
著作權所有·翻印必究

Be Loved in House:約.定～I Do影像寫真 愛藏版／
大方影像製作股份有限公司作.
-- 初版. -- 臺北市:大鴻藝術股份有限公司,2021.08
176面;18×23 公分
ISBN 978-986-96270-1-6 (平裝)
1.電視劇 2.照片集
989.2　110010707